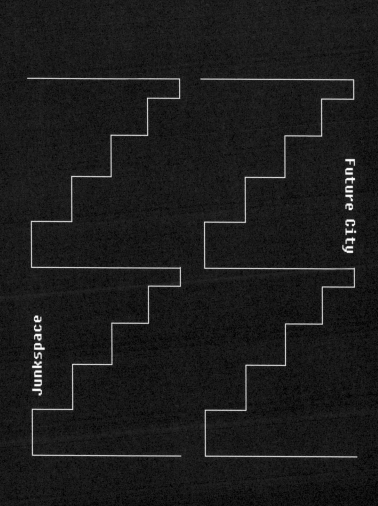

Junkspace

Future City

정크스페이스 | 미래 도시

Future city

Junkspace

렘 콜하스
프레드릭 제임슨

임경규 옮김

문학과지성사

임경규

동국대학교 영어영문학과와 같은 과 대학원을 졸업하고 유타 대학교에서
박사학위를 받았다. 현재 조선대학교 영어영문학과 교수로 재직 중이다. 지은
책으로『집으로 가는 길』『디아스포라 지형학』(공저) 등이, 옮긴 책으로『현재의
역사가 미셸 푸코』등이, 주요 논문으로「포스트모던 로망스: 프레드릭 제임슨의
'인식적 지도그리기' 비판」「'나그네의 지도그리기'와 '집' 찾기: 초민족주의
시대의 새로운 지정학적 상상력」등이 있다.

채석장

정크스페이스 | 미래 도시

제1판 제1쇄 2020년 3월 18일
제1판 제2쇄 2020년 4월 6일

지은이 렘 콜하스 프레드릭 제임슨
옮긴이 임경규
펴낸이 이광호
주간 이근혜
편집 김현주 최대연
펴낸곳 ㈜문학과지성사
등록번호 제1993-000098호
주소 04034 서울 마포구 잔다리로7길 18(서교동 377-20)
전화 02)338-7224
팩스 02)323-4180(편집) 02)338-7221(영업)
전자우편 moonji@moonji.com
홈페이지 www.moonji.com
ISBN 978-89-320-3603-8 03600

이 도서의 국립중앙도서관 출판예정도서목록(CIP)은 서지정보유통지원시스템 홈페이지
(http://seoji.nl.go.kr)와 국가자료공동목록시스템(http://www.nl.go.kr/kolisnet)에서
이용하실 수 있습니다. (CIP제어번호: CIP2019052715)

차례

일러두기

1 이 책은 Fredric Jameson, "Future City," *New Left Review*, vol. 21, may/june 2003과 Rem Koolhaas의 *Junkspace*, Notting Hill Editions, 2013을 우리말로 옮긴 것이다.

2 대부분의 주석은 옮긴이가 붙인 것으로, 원서에 있는 주석인 경우에는 (저자 주)로 표기했다.

정크스페이스

토끼는 새로운 소고기… 우리는 공리주의를 혐오하기에
평생 자의성에 의탁하여 살아왔다… LA 공항:
입국심사대에 서 있는 환대의―아마도 고기를
먹는―난초… '정체성'은 못 가진 자를 위한 새로운
정크푸드, 정치적 권리를 상실한 자를 위한 세계화의 사료…
스페이스정크space-junk가 우주에 버린 인간의 쓰레기라면,
정크스페이스junk-space*는 지구에 남겨둔 인류의 찌꺼기다.
근대화가 건설한(이에 대해서는 나중에 좀더 이야기하자)
생산물은 근대 건축이 아니라 정크스페이스다.
정크스페이스는 근대화가 진행된 이후에 남겨진 것, 더
정확히 표현하자면, 근대화가 진행되는 동안에 응고된 것
혹은 근대화의 낙진이다. 근대화는 합리적 프로그램을
가지고 있었다. 그것은 바로 과학의 축복을 보편적으로
공유하는 것이었다. 정크스페이스는 그것의 정점 혹은
붕괴점이다… 그것의 개별 부분들은 기발한 발명의
결과물로서, 인간의 지성에 의해서 명료하게 설계되고,

* 'junkspace'를 글자 그대로 번역하면 '쓰레기공간'이 된다. 그러나
 이 경우 중독성 마약과 같이 junk가 담아내고 있는 또 다른
 의미들을 억압하는 결과를 낳게 된다. 따라서 쓰레기공간보다는
 정크스페이스라는 말을 그대로 사용하고자 한다.

면밀한 계산을 통해 추진되었으나, 그 모든 것의 총합은 결국
계몽주의를 종식시킴과 동시에 하급 연옥과 같은
소극笑劇으로 부활했다… 정크스페이스는 우리가 이루어낸
모든 것의 총합이다. 우리는 이전 세대가 지금까지 건설했던
모든 것보다 더 많은 것을 세워놓았지만, 우리는 그들의
수준에 이르지 못했다. 우리는 피라미드를 후세에게
남겨주지 못했다. 새로 나온 추醜함의 복음서에 따르면,
20세기에서 물려받은 것보다 훨씬 더 많은 정크스페이스가
21세기에 들어 건설되고 있다… 20세기를 위해 근대 건축을
발명한 것은 실수였다. 20세기에 건축은 실종되었다. 우리는
현미경 아래에 놓인 각주를 읽고 있다. 혹여 그것이 소설로
변할지 모른다는 희망을 가지고 말이다. 대중을 향한 우리의
관심은 오히려 우리를 민중의 건축People's Architecture에
눈감게 만들었다. 정크스페이스는 돌연변이일지도 모른다.
그러나 그것은 본질이며 본체다… 에스컬레이터와
에어컨디셔너가 만나 석고판 인큐베이터 속에서 잉태된
것이 바로 이것이다(역사책에는 이 셋 모두 빠져 있다).
연속성은 정크스페이스의 핵심이다. 그것은 확장을 가능케
하는 모든 발명품을 착취하여, 이음매도 없이 매끈한
하부구조를 만들어낸다. 에어컨디셔너, 에스컬레이터,
스프링클러, 방화벽, 공기 커튼… 그것은 언제나 내부
공간이며, 너무 광대하여 그 끝을 가늠하기 어렵다. 그것은

렘 콜하스

수단과 방법(거울, 광택, 메아리)을 가리지 않고 우리의
방향감각을 앗아간다… 정크스페이스는 밀폐되어 있으나,
기둥에 의해서 지탱되는 것이 아닌, 비눗방울처럼,
겉껍데기만이 붙어 있을 뿐이다. 중력은 꾸준히 유지되고
있으나, 태초의 시간 이래로 그 중력은 똑같은 힘에 의해
저항을 받아왔다. 그러나 에어컨디셔너는—보이지 않는
매개물이기에 볼 수 없는 것으로—건축에 진정한 혁명을
가져왔다. 에어컨디셔너는 끝없이 이어진 건물을 가능케
했다. 건축이 건물들을 분리한다면, 에어컨디셔너는
건물들을 통합한다. 에어컨디셔너는 건물의 조직과 공존
방식에 돌연변이를 발생시켰으며, 이로 인해 건축은
뒤편으로 쫓겨났다. 중세 시대의 건축과 마찬가지로
쇼핑센터는 이제 몇 세대에 걸친 공간 설계자, 수리·보수
업자의 합작품이 되었다. 우리의 대성당을 지탱해주는 것은
바로 에어컨디셔너다. (알게 모르게 모든 건축가는 다 같이
하나의 건물을 짓고 있는지도 모른다. 비록 분리되어 있기는
하지만, 보이지 않는 수신 장치를 통해 모든 건물이 일관성을
유지하기 때문이다.) 에어컨디셔너가 설치된 공간은 많은
비용이 들기 때문에 공짜가 아니며 따라서 필연적으로
통제된 공간이 된다. 그리고 조만간 모든 통제 공간은
정크스페이스로 변질된다. 공간에 대해 사유할 때면 우리는
언제나 그 공간을 담아내는 그릇만을 바라보았다. 마치

공간은 보이지 않는 것인 양, 공간 생산에 대한 모든 이론은 공간의 반대편에 존재하는 것에만 지나치게 현혹되어 있었다. 그것이 바로 물질과 대상체, 즉 건축이다. 건축가는 결코 공간을 설명할 수 없다. 정크스페이스는 건축가들의 신비화에 대한 우리의 응징이다. 좋다, 그렇다면 이제 공간에 대해 이야기해보자. 공항, 특히 리모델링한 이후의 공항의 아름다움에 대해서. 쇄신이 가져다준 광채에 대해서. 쇼핑센터의 세심함에 대해서 말이다. 공공장소를 탐험하고, 카지노를 체험하고, 테마파크에서 시간을 보내보자… 정크스페이스는 몸을 닮은 공간, 손상된 시력과 낮은 기대 수명, 그리고 축소된 진실성의 영토다. 정크스페이스는 개념의 버뮤다 삼각지대며, 버려진 세균 배양 접시다. 그것은 구별을 거부하며, 해결을 방해하고, 의도와 실현을 혼동한다. 그것은 서열화하기보다는 축적하며, 합성하기보다는 첨가한다. 많은 것은 점점 더 많아진다. 정크스페이스는 과도하게 익었지만 영양가가 없다. 지구를 덮고 있는 거대한 보호막이 배려라는 이름으로 우리를 질식시킨다… 정크스페이스는 수백만의 우리 친구들과 영원히 자쿠지 욕조에 들어가야 한다는 판결을 받은 것 같다… 몽롱한 무경계의 제국, 그것은 높은 것과 낮은 것을, 공적인 것과 사적인 것을, 곧은 것과 굽은 것을, 배부른 자와 배고픈 자를 모두 뒤섞어 영원히 아귀가 맞지 않으면서도 솔기 없이

렘 콜하스

깔끔한 패치워크를 만들어준다. 공공연한 신격화, 공간적
웅장함, 이 풍요로움의 결과는 궁극적 공허함이며, 건물의
신뢰성을 체계적으로 잠식하는 야망에 대한 악질적
패러디다. 아마도 영원히… 물질 위에 다른 물질을 쌓고
시멘트를 부어 하나의 견고한 전체가 완성되면서
공간이라는 것이 창조되었다. 정크스페이스는 덧셈이며,
다층적이고 가볍다. 각 부분은 명확하게 분절되지
않으면서도 세분화되고, 짐승의 사체가 찢기듯 4등분되어 각
부분은 보편적 조건으로부터 분리된다. 벽은 존재하지
않는다. 다만 칸막이가 있을 뿐인데 이것은 종종 거울이나
황금으로 뒤덮인 세포막처럼 반짝인다. 건물의 뼈대는
화려한 치장 뒤편 보이지 않는 곳에서 신음한다. 아니 좀더
정확히 이야기하자면, 그것은 장식품이 되어버렸다. 작고
반짝이는 공간의 뼈대가 이름뿐인 무게를 감당하고 있거나,
거대한 철제 빔이 엄청난 무게의 짐을 의심하지 않는
목적지로 배달한다… 한때 건물 구조 중에서 제일 잘나갔던
아치형은 이제 '공동체'의 낡아빠진 문장紋章이 되어,
무한수의 가상의 사람들을 현존하지 않는 그곳으로 불러
모은다. 공동체가 부재하는 곳에서, 아치는 대충 지어진
거대한 상가에―대개는 회색빛 시멘트가 떡칠되어―
사족처럼 얹혀 있다. 정크스페이스의 도상은 13퍼센트가
로마 양식이고, 8퍼센트는 바우하우스 양식, (이와 비슷하게)

정크스페이스

7퍼센트는 디즈니 양식, 3퍼센트는 아르누보이며, 마야
양식이 그 뒤를 바짝 쫓는다… 전혀 다른 어떤 모양으로든
압축될 수 있는 물질처럼, 정크스페이스는 허위와 가상
질서의 영역이며, 모핑morphing의 왕국이다. 그것의 구체적인
형상은 기하학적인 눈꽃 결정체만큼이나 우연적이다.
패턴이란 반복이나 해독 가능한 규칙을 내포한다.
정크스페이스는 측량이 불가능하며, 약호화되지 않는다…
정크스페이스는 파악될 수 없는 것이기에 기억될 수도 없다.
그것은 컴퓨터 화면보호기처럼 화려하지만 기억에 남지
않는다. 그것은 응고시킬 수 없는 것이기에 즉각적인
기억상실을 유발한다. 정크스페이스는 완벽함을 창조하는
척하지 않는다. 단지 흥미를 유발시킬 뿐이다. 그것의
기하학적 형상은 상상을 허락하지 않는다. 다만 만들 수 있을
뿐이다. 엄밀히 말하면 비건축적이라고 할 수 있겠지만, 돔
형식의 둥근 천장을 사용하는 경향이 있다. 건물의 어떤
구역은 극단적인 비활성 공간처럼 보이지만, 또 어떤
구역들은 수사법의 소용돌이 속에서 빠져나올 줄 모른다.
가장 히스테리컬한 것 옆에는 가장 치명적인 것이 살고 있다.
판테온 신전처럼 웅장한 내부에 과거의 문명이라는 장막을
덮어씌우고 구석구석에 부화될 수 없는 알을 까놓는다.
비잔틴 양식의 미학을 사용하여, 화려하면서도 음침하고,
수천의 조각으로 부서지지만 그 조각조각이 모두 한눈에

렘 콜하스

들어온다. 사이비 원형감옥 같은 우주, 그곳의 모든 내용물은 감시자의 어지러운 눈 주위로 순식간에 몰려든다. 한때 벽화에는 신화적 영웅들이 등장했다. 하지만 정크스페이스의 벽은 명품 브랜드의 전시장으로 설계된다. 신화는 공유될 수 있고, 명품 브랜드는 소수 소비자 집단의 처분에 따라 아우라를 신랑으로 맞이한다. 우주에 블랙홀이 존재하듯이, 정크스페이스에는 명품 브랜드가 있다. 그것의 본질은 의미를 사라지게 만드는 것이다… 인류 역사상 가장 반짝이는 표면은 가장 일상적인 모습의 인간을 비추어준다. 으리으리한 곳에 살면 살수록 우리의 복장은 더 간편해진다. 정크스페이스로의 진입은 엄격한 드레스 코드(혹은 예의범절의 마지막 발작)를 통해 통제된다. 반바지, 운동화, 샌들, 운동복, 털옷, 청바지, 파카, 배낭. 민중들이 어느 날 갑자기 독재자의 사유지에 들어갈 수 있게 된 것처럼, 정크스페이스는 혁명이 끝난 이후 몽롱해진 상태에서 최고의 재미를 즐길 수 있다. 양극화가 진행되어, 황량함과 열광 그 사이에는 아무것도 없다. 네온사인은 옛것과 새것 둘 다를 지시한다. 내부 장식은 석기 시대와 우주 시대를 동시에 표현한다. 백신 주사의 비활성화된 바이러스처럼, 근대 건축은 여전히 건축의 본질로 남아 있으나, 단지 철저하게 살균 처리된 표현 형식인 첨단 기술에 의존하고 있을 뿐이다(그것은 불과 10년 전에 사망한 것으로 보인다!).

그것은 이전 세대들이 마감재 뒤에 감춰두었던 것들을 들추어낸다. 매트리스에서 스프링이 튀어나오듯 구조물들이 나타나고, 비상계단이 교훈적인 그네에 덩그러니 매달려 있다. 탐사선이 공간으로 발사되어 사실상 편재하는 공짜 공기를 고생스레 배달한다. 수천 평에 달하는 유리판이 거미줄 같은 케이블에 매달려 있고, 팽팽하게 당겨진 피부가 생기 없이 축 늘어진 비사건nonevent을 감싼다. 투명함은 우리가 참여할 수 없는 것만을 골라 보여준다. 자정을 알리는 종소리가 울리면 그 모든 것이 갑작스레 대만의 고딕 스타일로 되돌아가고, 3년이 지나면 나이지리아의 1960년대로, 혹은 노르웨이의 오두막이나 모태 신앙을 가진 기독교인이 될지도 모른다. 지구인들은 이제 그로테스크한 유치원에 산다… 정크스페이스는 디자인에 기생하여 번성한다. 그러나 정크스페이스에서 디자인은 죽는다. 형식은 없고 번식만이 있을 뿐이다… 되새김질이 새로운 창조성이 된다. 창조 대신 우리는 조작을 영광으로 생각하고 사랑하며 수용한다… 그래픽의 초현superstring, 프랜차이즈 업체의 이식된 엠블럼, 번쩍이는 조명과 LED와 비디오 시설, 이 모든 것은 그 누구도 소유권을 주장하지 못하는 작가 없는 세계를 그려낸다. 그 세계는 언제나 독특하고, 예상 불가능하지만, 동시에 너무도 친숙하다. 정크스페이스는 뜨겁다(가끔은 갑자기 북극처럼 추워지기도 한다). 형광

렘 콜하스

조명이 켜진 벽은 녹아내린 스테인드글라스처럼 구겨지면서 뜨거운 열기를 내뿜는데, 이로 인해 정크스페이스의 온도는 난초를 키울 수 있을 정도로 상승한다. 좌우 양방향으로 역사를 흉내 내기 때문에, 정크스페이스의 내용은 역동적인 것 같으면서도 정체되어 있고, 클론처럼 재활용되고 복제된다. 소라게가 빈 소라 껍데기를 찾아 헤매듯이, 형식은 기능을 찾아 헤맨다… 파충류가 허물을 벗듯이, 정크스페이스는 건축을 벗고 매주 월요일 아침 새로이 태어난다. 이전 건축에서 물질성은 부분적인 파괴를 통해서만 바뀔 수 있는 존재의 최종 상태였다. 우리의 문화가 반복과 규칙성을 억압적인 것이라 여겨 폐기 처분하려 했던 바로 그 순간에, 건축 자재는 점점 더 모듈화되고, 일률적으로 표준화되었다. 물질은 디지털 시대 이전의 고물이 되었다… 모듈이 작아지면 작아질수록 모듈의 지위는 그래픽의 보이지 않는 화소와 다를 바 없어진다. 예산, 논쟁, 협상, 변형과 같은 난제들을 안고 있지만, 변칙과 독특함은 언제나 동일 원소로부터 건설된다. 혼란으로부터 질서를 이끌어내려 애쓰기보다는, 균질적인 것으로부터 그림같이 아름다운 것을 추출하고, 표준으로부터 독특함을 해방시킨다… 정크스페이스를 처음 생각해낸 건축가들은 이를 메가스트럭처Megastructure라 칭하며, 자신들이 봉착했던 난국에서 벗어날 수 있는 최종 해결책이라 여겼다.

이 거대한 상부구조는 바벨탑처럼 영원히 존속하면서, 시간의 흐름에 따라 가변적인 하부조직들로 가득 채워질 것이라 여겨졌다. 물론 변화의 방향은 통제할 수 없을 것이다. 그러나 정크스페이스에서는 모든 것이 뒤바뀐다. 상부구조 없이 오로지 하부조직만이 존재한다. 모체를 상실한 작은 부품들은 자신이 거처할 수 있는 프레임워크나 패턴을 찾아 나선다. 모든 물질적 구체화는 잠정적인 것이다. 자르기, 구부리기, 찢기, 코팅하기. 건축은 이제 양복을 짓는 일과 다름없다. 왜냐하면 그것은 새로운 종류의 부드러움을 획득했기 때문이다… 이음매는 더 이상 골칫거리나 학문적 이슈가 아니다. 연결점들은 스테이플러로 찍거나 테이프로 붙이면 된다. 주름진 갈색 고무 밴드를 가지고는 매끈한 표면이라는 허상을 유지하기 힘들다. 고정시키다, 끼우다, 접다, 쏟아놓다, 풀칠하다, 쏘다, 두 겹으로 하다, 용해하다 등과 같이 건축 역사에 있어서 우리가 알지도 못했고 생각도 못했던 동사들이 이제는 일상에 없으면 안 되는 말이 되었다. 각각의 요소들은 각자 맡은 바 영역에서 자신의 일을 수행한다. 한때 마감작업detailing이라는 말은 따로 떨어져 있던 것을 아마도 영구적으로, 함께 조합하는 것을 의미했었다. 그러나 이제 그 말은 해체와 떼어냄을 전제한 임시 결합, 혹은 헤어질 가능성이 아주 높은 일시적 포옹을 의미한다. 그것은 상이한 것 사이의 통제된 조우가 아닌

시스템의 급작스런 종료 혹은 교착 상태다. 오로지 장님만이 정크스페이스의 단층선을 손끝으로 읽으며 그것의 역사를 이해하게 될 것이다… 지금까지 수천 년간 항구성, 축성軸性, 관계와 비율에 역점을 두어왔다면, 정크스페이스의 프로그램은 점진적 확대다. 그것은 발전이 아닌 엔트로피를 제공한다. 정크스페이스는 끝없이 이어진다. 그러기에 어디에선가는 꼭 물이 샌다. 최악의 경우 기념비처럼 거대한 재떨이가 회색빛 고깃국에서 이따금씩 떨어지는 물방울을 받는다… 대체 언제부터 시간이 전진 운동을 멈추고, 대책 없이 아무렇게나 풀려나오는 테이프처럼 사방으로 동시에 흘러나가게 된 것일까? 리얼타임Real Time™ 개념의 도입 이후? 변화는 개선이라는 개념과 이혼했다. 진보란 없다. LSD에 취한 게처럼 문화는 뒤뚱거리며 옆걸음질 한다… 현대인의 평균적 점심 도시락이 정크스페이스의 소우주다. 염소우유 치즈가 두툼하게 토핑된 길게 썬 가지는 치열하게 건강의 의미론을 주창하지만, 도시락 바닥에 깔린 거대한 쿠키는 그 의미론을 부정한다… 정크스페이스는 배수排水를 하고 그 보답으로 배수된다. 정크스페이스의 어디를 가든 앉을 곳이 마련되어 있다. 다양한 종류의 의자들이 있으며 심지어 소파도 있다. 정크스페이스가 소비자들에게 제공하는 공간에 대한 경험이 그 이전의 그 어떤 공간에 대한 감각적 경험보다 훨씬 더 우리를 지치게 만든다는 것을

의미하는 것은 아닐까. 정크스페이스는 가장 후미진 곳에도
뷔페식당이 있다. 흰색이나 까만색 천으로 휘장을 단
공리주의자의 식탁, 카페인과 칼로리의 형식적인
조합—코티지 치즈, 머핀, 덜 익은 포도—, 뿔이 없는
염소처럼 풍요로움 없는 풍요로움의 개념적 재현. 각각의
정크스페이스는 조만간 육체의 기능과 연결된다. 쐐기가
박힌 스테인리스 칸막이들 사이로 신음하는 로마인들이
열을 맞춰 앉아 있고, 그들의 거대한 운동화는 데님으로 만든
토가로 둘러싸여 있다… 정크스페이스는 아주 강렬하게
소비되는 까닭에 아주 정열적으로 유지·보수된다. 끊임없는
반복재생을 통해 밤 시간은 낮 시간 동안 받은 상처를
치유한다. 우리가 정크스페이스로부터 회복될 무렵이면,
정크스페이스도 우리로부터 회복된다. 새벽 2시에서 5시
사이, 또 다른 무리의 사람들, 냉혹할 정도로 무심하고
어둠에 가까운 이들이 걸레를 들고 배회하며, 쓸고, 닦고,
소모품을 채워놓는다… 정크스페이스는 청소부에게도
충성심을 불어넣지 못한다… 정크스페이스는 즉각적인 욕구
충족에 몰두하면서도 미래의 완벽함을 위한 씨앗을
제공해준다. 사과의 언어가 통조림 속에 든 희열euphoria의
직물織物 속으로 짜여 들어간다. "통행에 불편을 드려
죄송합니다"라고 씌어진 간판이나 "죄송합니다"라는 말이
붙은 작은 노란 표지판은 바닥 여기저기가 젖어 있음을

렘 콜하스

말해주기도 하지만, 동시에 잠시 동안의 불편함을 즉각적인 반짝임과 향후 개선에 대한 유혹을 통해 보상해준다. 어디에선가, 노동자들은 무릎을 꿇고 기어 다니며 고장 난 곳을 정비한다. 마치 기도를 하듯, 혹은 고해성사를 하듯, 천장 빈 공간에 몸이 반쯤 가려진 채 까다로운 고장들과 타협을 한다. 모든 표면들은 고고학적이다. 벽을 뜯어낼 때 보면 알 수 있듯이, 각기 다른 '시대'들이 중첩되어 있다(당신은 특정 유형의 카펫이 유행하던 그 시기를 무엇이라 명명하겠는가?)… 전통적으로, 유형typology이라는 말은 구별을 내포한다. 다시 말해서, 유형이란 다른 종류의 배열을 배제함으로써 하나의 독자적인 모델을 정의하는 것이다. 정크스페이스에는 이와는 정반대의 유형 개념이 존재한다. 즉, 누적과 근접을 통해 정체성을 표현하는 것이다. 그것은 종種보다는 양量과 관계한다. 그러나 형식 없음도 여전히 형식이며, 형식이 없는 것 또한 하나의 유형이다… 쓰레기를 생각해보라. 트럭들이 열을 지어 들어와 쓰레기를 투하하여 하나의 큰 쓰레기 더미를 이룬다. 그 쓰레기 더미의 내용물은 무질서함과 근원적인 형체 없음을 표상한다. 그럼에도 불구하고 그 쓰레기 덩어리는 하나의 전체이며, 내용물의 모양과 크기에 따라 겉모양이 달라지는 텐트 가방과 같다. 아니면 신세대들이 입고 다니는 가랑이가 축 늘어진 바지일 수도. 정크스페이스는

절대적으로 혼란스럽거나 무서울 정도로 정결하다. 마치 베스트셀러처럼 중층결정됨overdetermined과 동시에 불확정적indeterminate이다. 무도회장에는 이상한 점이 있다. 공간이 황무지처럼 넓지만 그 안에 기둥들을 모두 제거해버려 극단적 유동성을 확보한다. 우리는 그런 이벤트에 초대받아본 적이 없어서 그 공간이 어떻게 사용되는지를 본 적은 없다. 하지만 소름 돋을 정도의 정밀함으로 무언가를 준비 중인 것은 분명하다. 원형 테이블의 무자비한 격자무늬는 저 멀리 지평선으로까지 확장되고, 원형 테이블의 지름은 너무 커서 상호소통을 원천 봉쇄한다. 연단은 상당히 커서 전체주의 국가의 정치국 사무소로 사용할 수 있을 정도다. 각 당파는 지금까지는 상상도 할 수 없었던 깜짝 선물을 공언했는데, 이는 미래의 술주정과 혼란과 무질서를 위한 수천 평의 구조물을 제공하는 것이다. 아니면 자동차 쇼를 할 수도 있다···
정크스페이스는 종종 흐름flow의 공간으로 묘사된다. 하지만 그것은 잘못된 명칭이다. 흐름은 통제된 운동과 일관성 있는 몸에 의존한다. 정크스페이스는 거미 없는 거미집이다. 그것은 대중들의 건축이기는 하지만, 각각은 자신만의 독특한 궤적을 가지고 있다. 그것의 무정부적 혼란은 우리가 자유를 경험할 수 있는 최후의 수단 중 하나다. 그곳은 충돌의 공간이며, 원자를 담는 그릇으로, 원자의 움직임은

렘 콜하스

분주하나 밀도는 높지 않다… 정크스페이스에서는 특별한 방식으로 움직여야 한다. 그것은 바로 지향점은 없으나 의도는 충만한 움직임이다. 그것은 학습된 문화다. 정크스페이스는 망각된 자들의 횡포를 그려낸다. 때로는 단 한 명만 비순응적인 태도를 취해도 정크스페이스 전체가 흔들린다. 다른 문화권에서 온 단 한 명의 시민이—그는 난민일 수도 아니면 누군가의 어머니일 수도 있다—정크스페이스 전체의 균형을 깨뜨릴 수 있다. 그는 촌부의 몸값을 요구하며 지나가는 자리마다 보이지 않는 장애물을 남겨놓는다. 이제 규제 철폐의 메시지가 정크스페이스의 가장 후미진 곳까지 전달된다. 움직임이 동시적으로 발생할 때, 움직임은 응고되어버린다. 에스컬레이터 위에서, 출구 근처에서, 자동 주차 기계에서, 자동응답기에서. 때로는 사람들이 강제적으로 열을 지어 단 하나의 문으로 밀려 나가거나, 두 개의 일시적 장애물(경적을 울리는, 거동이 불편한 사람을 위한 마차와 크리스마스트리 한 그루) 사이의 작은 틈으로 빠져나가는 길을 찾아야 한다. 그러한 협소함이 불러일으키는 명백한 악의惡意는 흐름의 개념을 조롱한다. 정크스페이스에서 흐름은 재앙으로 이어진다. 세일 첫날의 백화점, 앙숙지간인 축구팀 팬들이 부리는 난동, 디스코텍의 잠긴 비상구 앞에 쌓여가는 시체들. 정크스페이스의〔웅장한〕입구와

구시대의 좁은 눈금 사이에서 만들어진 부조화의 증거들. 정크스페이스는 노인들을 단테식의 조작/통제 공간 속에 영구 감금하였으나, 젊은이들은 그것을 본능적으로 피한다. 정크스페이스라는 메타놀이터meta-playground 안에는 더 작은 놀이터가 있다. 바로 (최소한의 공간만을 사용하여 만든) 어린이용 정크스페이스다. 갑자기 모든 것이 작아지는 미니어처 공간들이 있는데, 가끔 계단 밑에 있으며, 언제나 막다른 복도의 끝자락에 있다. 그곳은 미끄럼틀, 시소, 그네와 같은 조잡한 플라스틱 조립품으로 가득 차 있으나, 사실 아이들은 거의 가지 않는다. 오직 인간성의 마지막 딸꾹질이라 할 노인, 길 잃은 자, 망각된 자, 미치광이들을 위한 쉼터로 전락했다… 항공로에서 지하철에 이르기까지 모든 교통은 정크스페이스다. 고속도로망 전체가 정크스페이스며, 또한 광활한 잠재적 유토피아다. 수많은 운전자들로 인해 심한 정체에 시달리지만 그들이 휴가를 떠나고 난 후 그곳은 유토피아가 된다… 방사능 폐기물처럼 정크스페이스는 죽은 듯 교묘하게 살아남아 있다. 정크스페이스 속에서 나이를 먹는 일은 있을 수 없다. 혹시 그렇다면 그것은 재앙일 것이다. 백화점이나 나이트클럽 혹은 독신자 아파트와 같은 모든 정크스페이스는 아무런 경고도 없이 하룻밤 사이에 슬럼가로 돌변한다. 아무도 모르게 전력 소모가 줄어들고, 간판에서는 글자가 떨어져

렘 콜하스

나가고, 에어컨디셔너에는 물방울이 맺히기 시작한다.
그리고 보고되지 않은 지진으로 인해 생긴 것처럼 보이는
균열들이 곳곳에 나타난다. 국부의 살이 썩어 더 이상 생명을
유지하기 힘들지만, 괴저壞疽의 길을 통해 몸체의 살덩어리에
붙어 있다. 건축물에 대한 평가는 그것이 변하지 않을 것임을
가정해왔다. 이제 각각의 건축은 상반된 조건을 동시에
체화한다. 옛것과 새것, 항구적인 것과 한시적인 것,
번성하는 것과 위기에 처한 것⋯ 건물의 한 부분이
알츠하이머에 걸려 퇴행할 때 또 다른 부분들은 꾸준히
개선된다. 정크스페이스는 끝이 없기에 문을 닫는 일도
없다⋯ 개선 작업과 복원 작업은 당신이 부재할 때
이루어진다. 이제 당신은 목격자며, 참여하기 싫은
참여자다⋯ 정크스페이스가 변화하는 모습을 보는 일은
아직 만들어지지 않은 타인의 침대를 살펴보는 일과
비슷하다. 공항에 좀더 많은 공간이 필요하다고 말하라. 과거
공항에 새로운 터미널들이 추가로 지어질 때면 각각은
당대의 특징들을 고스란히 담고 있었으며, 옛 터미널은 마치
역사의 기록이나 진보의 증거인 양 그곳에 그대로 남겨졌다.
공항 이용자들은 무한한 가변성을 보여왔기 때문에, 즉석
재건축이라는 개념이 널리 퍼졌다. 무빙워크가 반대로
움직이고, 테이프 선이 둘러지고, 화분에 심은
야자나무들이(혹은 아주 거대한 시체가) 시체 가방에

담긴다. 석고판 칸막이가 인구를 둘로 분리한다. 젖은 자와 마른 자, 단단한 자와 무른 자, 냉철한 자와 흥분한 자. 인구의 절반은 새로운 공간을 생산하며, 더 부유한 절반은 예전의 공간을 소비한다. 육체노동의 지하세계를 수용하기 위해 공항의 중앙 홀이 갑자기 요새Casbah로 변한다. 임시 라커룸, 커피 브레이크, 흡연, 심지어는 진짜 모닥불까지… 천장은 알프스 산맥처럼 구겨진 접시가 된다. 불안정하게 붙어 있던 타일 격자판은 모노그램된 검정 플라스틱 시트와 교체되어, 격자 모양의 크리스털 샹들리에를 설치하기 위한 불가능한 구멍이 뚫린다. 금속 도관은 숨 쉬는 섬유로 바뀐다. 벌어진 틈새 사이로 천장 위쪽의 텅 빈 공간(예전의 석면 협곡?)과 철제 골조, 도관, 밧줄, 전깃줄, 단열재, 내열재, 끈 같은 것이 드러난다. 얽히고설킨 것들이 갑자기 백주의 햇빛 속으로 모습을 드러낸다. 불결하고, 고통당하고, 복잡한 이들은 단 한 번도 도면에 기입된 적이 없지만, 그러기에 그곳에 존재한다. 바닥은 패치워크다. 여러 물질들, 예컨대 콘크리트, 털이 많은 것, 무거운 것, 빛나는 것, 플라스틱, 금속, 진흙 같은 것들이 각기 다른 종족에게 봉헌된 것인 양 불규칙적으로 이어져 있다… 땅은 더 이상 없다. 단 하나의 평면 위에 실현되어야 할 것이 너무도 많다. 절대적 수평은 포기했다. 투명성은 사라지고, 임시 사용이라는 밀도 높은 껍데기가 이를 대체한다. 임시 사용은 간이매점, 쇼핑카트,

렘 콜하스

유모차, 야자수, 분수, 술집, 소파, 트롤리 등을 포함한다…
복도는 이제 단순히 A와 B를 연결하는 통로가 아니다.
그것은 그 자체로 하나의 '목적지'다. 대개 수명이 짧은
것들이 복도에 세 들어 산다. 가장 정체되어 있는 창窓, 가장
형식적인 드레스, 가장 현실성 없는 꽃이 바로 그 세입자다.
열대우림에서처럼, 모든 원근법이 사라진다(열대우림
자체도 사라진다고 사람들은 말한다…). 한때 곧았던 것이
똬리를 틀고 훨씬 더 복잡한 형상으로 변모한다. 오로지 변태
모더니스트의 춤사위만이 현대의 평범한 공항의 (잘못된
명칭인) 체크인 구역에서 탑승구까지 이르는 통로가 왜
그리도 많은 꼬임과 비틀림으로, 상승과 하강으로, 그리고
갑작스런 반전으로 가득한지를 설명할 수 있을지 모른다.
우리는 결코 이런 강요된 일탈dérive의 부조리함을 고치거나
그에 대해 질문을 던지지 않는 까닭에, 유순하게도 그 기괴한
길을 따라 여행을 한다. 향수 가게를 지나 망명자센터, 건물
안내판, 속옷, 굴, 포르노, 핸드폰 상점에 이른다. 뇌, 눈, 코,
혀, 자궁, 고환을 위한 경이로운 모험… 한때 직각과 직선에
대한 논쟁이 있었다면, 오늘날 90도는 그저 여러 다른 각도
중에 하나가 되었다. 사실, 고전 기하학의 잔재는 전례 없던
대혼란을 야기했고, 외로운 저항의 중심점 역할을 수행하며
새로운 기회주의적 흐름 속에 불안정한 소용돌이를
만들어냈다… 누가 감히 이런 일련의 사건에 대해

책임진다고 주장할 수 있겠는가? 한때 전문가들은 사람들의 이동에 대해 예상하거나 최소한 예상하는 척했었으나, 그들의 생각은 지금 보면 웃기지도 않는다. 즉, 생각할 수조차 없다. 디자인은 없다. 다만 계산만 있을 뿐이다. 길이 괴상하면 괴상할수록, 상가가 이상하면 이상할수록, 청사진이 감춰져 있으면 감춰져 있을수록, 그만큼 더 많은 노출이 일어나고, 그만큼 거래가 불가피해진다. 이런 전쟁에서, 그래픽 디자이너는 위대한 변절자들이다. 예전에는 표지판 하나면 있으면 우리가 원하던 곳까지 쉽게 갈 수 있었다. 그러나 이제 그 표지판은 우리의 앞길을 방해하고 길을 교묘하게 뒤엉키게 만들어 우리가 원치 않는 길로 들어가거나 끝내는 길을 잃고 되돌아가게 만든다. 포스트모더니즘은 상품 진열대라는 끝없이 펼쳐진 최전방 경계선을 부수고 다시 확장할 수 있는 바이러스 주머니viral poché로 만들어진 충격 보호 장치를 추가한다. 상품 진열대는 모든 상품 거래에 반드시 필요한 진공 압축 포장과도 같다. 〔변화의〕 궤적은 진입로처럼 시작하여, 아무 경고도 없이 수평으로 회전하고, 교차하고, 밑으로 접혔다가, 거대한 공터의 현기증 날 정도로 높은 발코니 위에서 갑작스레 나타난다. 독재자 없는 파시즘. 기념비처럼 거대한 대리석 계단을 오르다 보면 갑자기 막다른 길에 들어서게 되고, 그때 에스컬레이터가 나타나 보이지 않는 목적지로 데려다준다.

렘 콜하스

그 순간 잊어버려도 될 법한 어떤 것에서 영감을 받아 만들어진 석고상들이 늘어서 있는 임시적 풍광과 마주하게 된다. (기준층이라는 것은 없다. 우리는 언제나 샌드위치 공간에 존재한다. '공간'이라는 것을 정크스페이스는 국자로 퍼내버린다. 마치 냉장고 한구석에 오랫동안 박혀 있던 눅눅한 아이스크림을 한 스푼 떠내듯 말이다. 원통형이건, 원뿔형이건, 공 모양이건 관계없다…) 화장실 그룹은 디즈니 상점으로 변한 후 다시 명상 센터로 변이된다. 계속적인 변화는 '설계'라는 말을 조롱한다. 설계는 레이더 화면과 같아서, 그 화면 속 물체의 깜빡임은 바쿠스적인 무질서 속에서 예측할 수 없는 시간 동안 지속된다. 불필요와 불가항력 사이의 반목 속에서, 설계는 사태를 더욱 악화시키며 우리를 즉시 절망케 한다. 그저 다이어그램 정도면 참아줄 수도 있다. 배치에 대해서는 어떤 충성심도 어떤 관용도 없다. '원래의' 조건이란 있을 수 없다. 건축은 '항구적인 진화'를 보여주는 시간적 배열로 변화되었다… 유일하게 확실한 것은—계속적인—변화이며, 이는 아주 드문 경우에 '복원'을 동반한다. 이 과정은 역사의 새로운 장들을 정크스페이스로 포획한다. 역사는 부패한다. 절대 역사absolute history는 절대적으로 부패한다. 아무런 감동도 없이 무엇인가 접목되고 이로부터 색깔과 형질이 제거된다. 이 밋밋함이 옛것과 새것이 만날 수 있는 유일한 토대다…

밋밋함은 증폭될 수 있는가? 특징 없음은 과장될 수 있는가?
높이를 통해서? 혹은 깊이? 길이? 변이? 반복? 때로는
지나친 장식이 아닌 그 반대로 마감작업의 절대적 부재가
정크스페이스를 생성한다. 무서울 정도의 결여가
가져다주는 공허한 상태, 거의 아무것도 없이 많은 것이
조직될 수 있다는 충격적인 증거. 비웃음을 살 정도의
공허함이 경외감을 불러일으키거나 잠정적 포용을
요구하는데, 이러한 것들은 스타 건축가들이 과거의 현전을
통해 유지할 수 있는 것들이다. 여기에서 그 과거가 진짜
과거냐 아니냐는 문제되지 않는다. 예외 없이 기본적인
결정은 원본을 내버려두는 것이다. 예전에는 찌꺼기에
불과했던 것이 이제는 새로운 본질로, 개입의 중심으로
격상된다. 첫번째 단계로, 보존해야 할 내용을 상업과
요식업이라는 두꺼운 포장지로 잘 포장한다. 이는 마치
보호자가 스키 타기 싫어하는 아이를 억지로 언덕 밑으로
밀어버리는 것과 다르지 않다. 존경심을 보이기 위해서는
균형과 조화가 잘 유지되어야 함은 물론이고 무기력하게
과장되어야 한다. 고대의 건축 기술을 부활시켜 무의미하게
빛나도록 해야 하며, 채석장을 다시 열어 과거와 '똑같은'
대리석을 발굴해내야 하고, 활자체 중에 가장 무난한 것을
골라 허영심 가득한 기부자의 이름을 제일 두드러지게
조각해주어야 한다. 정원은 솜씨 좋게—하지만 단연코

렘 콜하스

경쟁력 없이—'금은세공'으로 범벅을 하여 '나머지' 다른
정크스페이스(황량해진 갤러리, 슬럼가 같은 진열대,
주라기식 내부 장식…)와의 연속성을 유지한다. 환경 조절
기능이 적용된다. 필터로 걸러진 햇볕이 기념비적인
침묵으로 둘러싸인 광대한 멸균 공간에 비치면 그곳은
컴퓨터 그래픽이라도 입힌 듯 생동감 있게 살아난다… 공공
공간*의 저주. 잠재적 파시즘은 신호체계와 의자와 동정
속에 안전하게 파묻혀 있다… 정크스페이스는
포스트실존주의적이다. 그것은 우리가 어디에 있는지
확신하지 못하게 만들며, 우리가 어디로 가는지 불분명하게
하고, 우리가 어디에 있었는지를 지워버린다. 당신이
누구라고 생각하는가? 당신은 무엇이 되고 싶은가?

* 이 글에서 '공공 공간public space'은 하버마스의 개념인 '공공
 영역public sphere'에 대한 인유를 포함하고 있는 것으로 보인다.
 근대 초기에는 공공 영역이 사적 영역과 분리되어 확장되면서
 정치적·문화적 소통을 위한 공론장의 기능을 수행했다. 하지만
 콜하스에 따르면, 포스트모더니즘 시대에 정크스페이스가
 나타나면서 공공 영역이 수행하던 공론장의 기능을 잠식해버렸고,
 급기야 공공 영역과 사적 영역의 구별마저도 무화시켰다.
 따라서 전통적인 의미의 공공 영역은 '공공의 공간'으로 '축소'
 혹은 변질되었다. 그런 의미에서 공공 공간은 예전 공공 영역의
 시뮬라크럼이자 후기자본주의의 공간 논리인 정크스페이스에
 함몰된 공간이라 할 수 있다. 또한 콜하스는 공공 공간이라는
 용어와는 별도로 'the public'이라는 말도 함께 사용하고 있는데,
 맥락상 이전의 공공 영역과 그것의 가치들을 함축하고 있는
 것으로 보인다. 따라서 the public은 '공공성'으로 번역한다.

(건축가들에게 고함: 당신은 정크스페이스를 무시할 수 있을 것이라 생각하여, 남몰래 찾아가 거들먹거리는 태도로 멸시하거나 대리만족할지도 모른다… 당신은 그것을 이해하지 못하기에 열쇠를 집어던져버린다. 그러나 이제 당신의 건축물 역시 감염되어, 똑같이 부드럽고, 모든 것을 다 포괄하며, 연속적이며, 복잡하게 꺾이고, 분주하며, 아트리움atrium*에 지배된 건축이 된다…)

정크시그니처JunkSignature™는 새로운 건축이다. 적당한 크기로 축소된 과거의 직업적 과대망상증 혹은 유익한 천박함을 상실한 정크스페이스. 어떤 것이든 잡아 길게 늘려놓으면 정크스페이스가 된다. 리무진이건 신체 기관이건 비행기건 상관없다. 사물의 원래 용도와 뜻은 제멋대로 오용된다. 복원하다restore, 재배치하다rearrange, 재조립하다reassemble, 개조하다revamp, 혁신하다renovate, 수정하다revise, 회복하다recover, 재디자인하다redesign, (파르테논 신전의 조각상을) 반환하다return, 다시 하다redo, 존중하다respect, 임대하다rent. 접두사 re-로 시작하는 동사는 정크스페이스를 양산한다… 정크스페이스는 우리의 무덤이

* 아트리움은 고대 로마의 건축에서 유래된 것으로 19세기 말부터 다시 유행하기 시작했다. 일반적으로 건물의 중앙 내부에 있는 넓은 공간을 지칭하며, 백화점이나 박물관, 공항 등에서 자주 볼 수 있다.

렘 콜하스

될 것이다. 인류의 절반은 생산하기 위해 오염시키고, 나머지 절반은 소비하기 위해 오염시킨다. 제3세계의 자동차, 오토바이, 트럭, 버스, 공장, 이 모든 것들이 만들어내는 오염 물질을 다 합한다고 하더라도 정크스페이스가 생산해내는 열에 비하면 아무것도 아니다. 정크스페이스는 정치적이다. 그것은 안락과 쾌락의 이름으로 우리의 비판적 능력을 제거함으로써만 작동할 수 있기 때문이다. 정치는 포토샵에 의해 선언문이 되고, 상호배타적인 것들이 모순 없이 결합된 청사진이 되며, 투명하지 못한 NGO 단체들에 의해 중재된다. 안락함이 새로운 정의正義가 된다. 모든 미니어처 국가들이 이제는 정크스페이스를 정치 프로그램으로 채택하여, 기획된 정치적 방향 상실 정권을 세우고, 체계적인 무질서의 정치를 선동한다. '무엇이든 다 된다'는 말은 올바른 말이 아니다. 사실 정크스페이스의 비밀은 그것이 난잡하면서도 억압적이라는 것이다. 형식 없음이 번성하게 되면, 형식적인 것이 시들기 마련이다. 그리고 이와 더불어 규칙과 규제, 법률적 수단도 마찬가지로 약화된다… 사람들은 바벨탑을 오해하고 있다. 언어는 결코 문제가 되지 않는다. 그것은 단지 정크스페이스의 새로운 개척지일 뿐이다. 인류는 영원히 지속되는 딜레마와 출구 없는 논쟁으로 인해 궁지에 몰려 갈기갈기 찢겨나간다. 그들은, 곧 부서질 듯한 멋진 인도교처럼 결코 연결될 수 없는 곳들에 발을 걸치고 서서는

새로운 언어를 출시하는데… 새로운 모순형용의 선제적인
파도를 생산하며 이전의 논리적 모순을 유예시킨다. 생활/
양식, 리얼리티/TV, 세계/음악, 박물관/매점, 푸드/코트,
건강/관리, 대기/실. 명명命名이 계급투쟁을, 사회적 지위의
보기 좋은 통합을, 고차원적 개념과 역사를 대신하게 되었다.
두문자어頭文字語를 통해 비일상적인 함의를 자아내고,
문자를 억압하며, 기존에 존재하지 않던 복수형을
만들어냄으로써, 의미를 아낌없이 포기하고 새로운 공간적
광활함을 얻고자 한다… 정크스페이스는 우리의 모든
감정을, 우리의 모든 욕망을 알고 있다. 그것은 빅브라더의
배 속이다. 그것은 사람들의 감각을 선매해버린다. 그것은
사운드트랙과 냄새와 자막을 동반한다. 그것은 자신이
어떻게 읽히고 싶은지를 뻔뻔스럽게 드러낸다. 그것은
풍요롭고, 놀랍고, 멋있고, 거대하고, 추상적이며,
'미니멀리즘적'이고, 역사적이다. 그것은 다음에는 돈을
어디에 쓸까 고민하는 소비자 집단을, 풍요로움의 발작과
흥겨움의 밀레니엄에 사로잡혀 있는 집단을 옹호한다.
주체는 사생활을 강탈당하고 대신 신용카드라는 열반의
세계에 이른다. 우리는 모든 신용카드 거래가 남겨놓은
지문의 흔적을 추적하는 데 공모한다. 그들은 우리에 대한
모든 것을 다 알고 있다. 다만 우리가 누구인지 모를 뿐이다.
정크스페이스의 밀사는 우리의 침실 문까지 열고 들어와

램 콜하스

우리의 사생활을 캐 간다. 객실의 소형냉장고, 개인용 팩스, 적당한 수위의 포르노를 제공하는 유료 TV, 화장실 변기용 비닐 커버, 콘돔, 작은 쇼핑센터가 머리맡 성경책과 함께 공존한다… 정크스페이스는 통합하는 척하지만 사실은 조각조각 부숴놓는다. 그것은 공동체를 창조하지만, 그 공동체는 자유롭게 연합하여 관심을 공유하는 공동체가 아니다. 그것은 통계와 인구 자료에 따라 동일화되어버린, 기득권자들의 이해관계를 중심으로 자의적으로 꿰어 맞춰진 공동체에 지나지 않는다. 남성, 여성, 어린이는 각각이 구별되어 개별적으로 시장 조사가 이루어지고 타 집단으로부터 분리된다… 파편들은 오직 '경비실'에서만 조립된다. 그곳에서 감시카메라 영상들은 실망스럽게도 모두 한데 모여 파손된 공리주의적 입체파 비디오로 환생한다. 이 비디오를 통해 정크스페이스의 전반적 일관성이 거의 아무런 직업 훈련도 받지 못한 경비원의 냉철한 눈초리까지 전달된다. 야만적인 형태의 비디오 문화기록지video-ethnography라 할 만하다. 정크스페이스의 불안정성만큼이나, 그것의 실질적 소유권 역시도 영원히 배신자들의 손아귀를 벗어나지 못한다. 정크스페이스는 기업의 자연적 성장을 통해 발생한다. 시장의 자유로운 놀이의 산물인 것이다. 그것이 아니라면, 오랜 기간의 3차원적 자선 활동 경력을 가진 임시직 '차르들'과, 해안가

요지나 경마장 혹은 군기지나 공항의 버려진 땅을
건설업자들이나 부동산 재벌에게 낙관적으로 팔아치우는
관료들(이들은 종종 전직 좌파였다)의 합작품일 수도 있다.
건설업자나 부동산 재벌은 어떤 적자든 손쉽게 처리하여
미래의 흑자를 얻어낼 수 있으며, 혹여 그것이 안 된다고
하더라도 기본 보전Default Preservation™(아무도 원치 않지만
시대정신의 요구에 따라 역사적인 복합단지를 보전하는
것)을 신청할 수 있다. 정크스페이스의 규모가 우후죽순처럼
성장하여 공공성the public의 규모에 맞먹거나 이미 넘어섰기
때문에, 그것의 경제 역시 판독 불가능해졌다. 재정 문제
역시 인위적으로 만들어진 안개로 가득하다. 불투명한 거래,
의심스런 세금 인하, 비정상적인 인센티브, 세금 면제,
박약한 준법정신, 공중권 양도, 공동 재산, 특별 구역, 공공과
개인의 결탁. 채권과 복권, 정부 보조금, 자선 기부금,
교부금으로 자금을 조달한다. 엔화와 유로, 달러의
비정상적인 유통 때문에 자금 사용 한도를 설정하지만, 그
한도는 쉽게 무너지고 만다. 구조적인 자금 부족과 근본적인
적자 그리고 예측하기 힘든 파산으로 인하여 매
제곱센티미터가 은밀하거나 공공연한 원조와 할인, 보상과
자금 모집에 의존할 수밖에 없는 궁색함으로 도배된다.
문화적으로는 '자금 기부자의 이름을 새긴 벽돌'을 사용한다.
그리고 그 밖에도 현금, 임대, 리스, 프랜차이즈, 브랜드 보강

렘 콜하스

사업 등이 있다. 정크스페이스는 경제와 더불어 확장되지만 그 족적은 축소되지 않는다. 그것이 더 이상 필요치 않은 날이 온다면 점차 사라질 것이다. 정크스페이스는 생명력이 약하기 때문에 살아남기 위해서는 좀더 많은 프로그램을 집어삼켜야만 한다. 머지않아 우리는 어디서건 무엇이든 할 수 있을 것이다. 우리는 공간을 정복해갈 것이다. 그렇다면 정크스페이스의 끝에는 무엇이 있을까? 우주? 정크스페이스를 통해 늙은 아우라가 새로운 욕정을 얻어 갑작스런 상업적 생명력을 산란하게 될 것이다.

바르셀로나는 올림픽과, 빌바오는 구겐하임과, 42번가는 디즈니와 합병되었다. 신은 죽었으며, 작가도 죽었고, 역사도 죽었다. 오로지 건축가만이 살아남았다… 이 얼마나 모욕적인 진화론적 농담인가… 대가는 몇 명 없지만 걸작은 번식을 멈추지 않았다. '걸작'이란 이름은 최종적 권위를 갖는 의미론적 영역으로, 이곳에 들어가게 되면 모든 작품은 비판에서 자유로워지며, 작품의 질을 입증할 필요도 없고, 성능을 의심받지도 않을뿐더러, 창작 동기에 대해 의심받을 이유도 없어진다. 걸작은 더 이상 해명할 수 없는 요행이나 주사위 놀음이 아닌, 일관성 있는 위상학이다. 그것의 사명은 남들을 기죽이는 것, 그것의 외피는 대부분 구부러져 있고, 사각형 받침대의 상당 부분은 기능하지 못한다. 원심력이 강한 각 부분들은 아트리움의 인력에 의해서 간신히 붙어

있는 형편이며, 법적 회계장부가 언제 날아올지 몰라
두려움에 떨고 있다… 도시의 불확정성이 가중되면 될수록,
정크스페이스는 그만큼 더 구체성을 획득한다.

정크스페이스의 원형prototype은 도심이다—포로
로마노(로마의 공회장), 메트로폴리스. 교외 지역이
팽창하면서도 동시에 축소되게 만드는 것은 정크스페이스의
역시너지다. 정크스페이스는 도심을 도심성urbanity으로
축소시켰다. 공공 생활 대신 공공 공간Public Space™이
나타났다. 이것이 예측 불가능성이 제거된 이후 도시에 남은
것이다… '명예' '공유' '배려' '슬픔' 그리고 '치유'를 위한 공간
… 지나친 형식에 의해 강요된 예절… 제3의 밀레니엄에는
정크스페이스가 쾌락과 종교, 사회적 노출과 친분, 공공
생활과 사생활 모두를 책임지게 될 것이다. 신의 죽음
(그리고 저자의 죽음)은 공간이라는 사생아를 출산했다.
정크스페이스는 저자가 없지만authorless, 놀라울 정도로
권위주의적authoritarian이다… 가장 위대한 해방의 순간에,
인류는 가장 독재적인 율법에 복종하게 된다. 한편에서는
웨이터의 주제넘은 연설부터 시작하여, 전화기 저편에서
들려오는 자동응답기의 음성, 비행기에서의 안전수칙 강의,
점점 더 집요해지는 향수 강매에 이르기까지, 인류는
비정하게 계산된 삶의 방식에 복종하도록 협박을 받고
있다… 과대망상증 혹은 독재자가 선택한 극장은 더 이상

정치가 아니라 오락이다. 정크스페이스를 통하여 오락은
극단적 배제와 집중이라는 밀폐된 정권을 조직한다. 집중
도박, 집중 골프, 집중 집회, 집중 영화, 집중 문화, 집중
휴일.* 오락이란 한때 뜨거웠던 행성이 서서히 식어가는
것을 지켜보는 일과 다르지 않다. 오락의 핵심적 발명품은
옛날이다. 활동사진, 롤러코스터, 녹음된 소리, 만화, 광대,
외발자전거, 공룡, 뉴스, 전쟁. 극적으로 줄어든 유명
스타들을 제외하고는 옛날 이후로 새로 첨가된 것은 없고,
그저 기존의 것을 재배치하는 정도다.

기업형오락Corpotainment은 수축 중인 은하계로, 무례한
코페르니쿠스의 법칙에 따른 운동을 해야 한다. 기업 미학의
비밀은 배제의 권력, 효율성의 찬양, 과도함의 근절이다.
이는 곧 위장僞裝으로서의 추상이며, 기업적 숭고함의
탐색이다. 대중의 요구에 따라 조직된 아름다움은 따뜻하고,
인간적이며, 포용적이고, 자의적이며, 시적이고,
비위협적이다. 물은 압력을 받아 아주 작은 구멍을 통해
정밀한 고리 속으로 들어간다. 곧은 야자수가 기괴한
형상으로 구부러지고, 공기는 첨가된 산소로 인해
무거워진다—마치 가단성 있는 물질을 철저하게
일그러뜨려야만 통제할 수 있고, 놀라움을 제거하고 싶은

* '집중'이라는 말은 concentration을 번역한 말로서 유대인 집단
 수용소concentration camp에 대한 인유라고 할 수 있다.

충동을 만족시킬 수 있다는 듯이 말이다. 웃음의 통조림이
아니라 희열의 통조림이다… 색깔은 실종되고 불협화음은
둔화된다. 색깔은 이제 신호로만 사용된다. 긴장을 풀어라,
즐겨라, 잘 지내라. 우리는 마음을 가라앉히고 단결한다… 왜
우리는 더 강한 감각적 자극을 관용하지 못하는가? 불화를?
거북함을? 천재를? 무정부성을?… 정크스페이스는
치유한다. 아니 적어도 많은 병원들이 그렇게 가정한다.
우리는 병원이 특이하고, 냄새로 구별할 수 있는 우주라고
생각했다. 그러나 보편화된 [공기] 조절 장치 덕분에 우리는
병원이 단지 하나의 원형에 지나지 않았음을 인식하게 된다.
모든 정크스페이스는 냄새를 통해서 규정된다. 간혹 그것의
규모는 영웅적이었고, 거창한 모더니즘적 영감의 마지막
아드레날린이 분비되며 설계되었으나, 우리는 그것을
(너무) 인간적으로 만들었다. 삶과 죽음의 결정이 가차 없이
상냥하고, 퇴색해가는 꽃다발과 빈 커피 잔, 그리고 어제
읽은 신문이 어지러이 널려 있는 그런 공간에서 이루어진다.
우리는 적당한 방에서 죽음을 맞이했었지만, 이제 가장
가까운 친지들은 아트리움에 함께 묶여 있다. 모든 수직적
표면 위에 굵은 기준선이 그려지고 진료소가 둘로 나뉜다.
위로는 '색깔,' 사랑하는 이들, 아이들의 노을, 기호와 예술의
일람표가 끊임없이 펼쳐져 있고… 밑으로는 파손과 살균제,
예견된 충돌, 긁힘, 얼룩과 오점이라는 공리주의의 영토가

램 콜하스

도사리고 있다… 정크스페이스는 휴양지 같은 공간이다.
예전에는 여가와 노동 사이에 모종의 관계가 있었다. 예컨대,
성경책은 일주일을 나누어서 공공 생활과 휴식을
구분하였다. 현재 우리는 더 열심히 일하고, 결코 끝날 것
같지 않은, 비정규 금요일 속에 칩거한다… 사무실은
정크스페이스의 그다음 개척지다. 집처럼 편하게 일할 수
있도록 사무실은 집이 되길 열망한다. 우리가 아직 삶을
필요로 하기에, 그것은 도시를 흉내 낸다. 정크스페이스는
사무실을 도심 속 가정 혹은 침실 접견실처럼 연출해낸다.
책상은 조각품이 되고, 친숙한 천장 조명이 바닥을 비춘다.
내부 광장에는 기념비적인 칸막이, 간이매점, 미니
스타벅스가 있다. 포스트잇 우주. 그것은 '팀 메모리'와 '정보
지속'을 위한 장치. 기억 불가능한 것을 망각하지 않기 위한
부질없는 수단이며, 기업의 사회적 사명 선언문과 같은
모순형용. 기업이 선전하는 것을 보라. 사장실은 '집단
리더십'의 상징이 된다. 그리고 그것이 공상이건 실재이건
관계없이 세계의 다른 정크스페이스로 전송된다.
공간Espace은 전자공간E-space이 된다. 21세기에는 '인공지능'
정크스페이스가 탄생할 것이다. 거대한 디지털 '대시보드'에
중계되는 세일, CNNNYSENASDAQC-SPAN.* 등락이 있는
모든 것들이 좋은 소식에서 나쁜 소식에 이르기까지
실시간으로 중계되는데, 이는 운전 강습을 보완해주는

자동차 이론 강좌와 유사하다… 세계화는 언어를
정크스페이스로 변화시킨다. 우리는 언어 장애에 빠져 있다.
영어의 편재로 인해 얻는 것보다 잃는 것이 더 많다. 모두가
영어를 쓰기에, 그 누구도 그것의 가치를 기억하지 못한다.
영어에 대한 집단적 학대가 우리 시대의 가장 눈에 띄는
성과물이다. 우리는 무지함, 사투리, 슬랭, 전문용어, 관광,
아웃소싱, 멀티태스킹을 통해 영어의 허리를 망가뜨렸다…
우리는 영어로 우리가 원하는 것은 뭐든 다 말할 수 있다.
마치 말하는 인형처럼… 언어 개량 탓에 이제 그럴듯한
말들이 얼마 남지 않았다. 창조적인 가설이 만들어지지 않을
것이며, 발견도 이루어지지 않을 것이다. 새로운 개념의
창출은 사라지고, 철학은 벙어리가 되며, 언어의 미묘한
의미가 오도된다… 우리는 교활한 전문용어들로 가득한
사치스러운 포템킨 교외마을Potemkin suburb*에 거주한다.
비정상적인 언어 생태계가 형성되면서 가상의 주체가
스스로 적자임을 주장한다… 탐구하고, 정의하고, 표현하며,
진실을 직시하는 도구로서 언어를 사용하는 것은

* CNN: 미국 뉴스 전문 방송국, NYSE: 뉴욕증권거래소, NASDAQ:
 미국 장외증권 시세를 알려주는 컴퓨터 시스템, C-SPAN: 미국
 의회 중계 전문 방송국.

* 일반적으로는 '포템킨 마을Potemkin village'이라는 표현으로
 사용되는 말로서, 부정적인 실상을 가리기 위해 겉모습을
 뻔지르르하게 가꿔놓은 상태를 이른다.

 렘 콜하스

불가능해졌다. 대신 날조하고, 불분명하게 만들고, 혼란스럽게 하고, 사과하며 위로하는 도구로 전락했다… 그것은 권리를 주장하고, 희생자를 만들며, 논쟁을 선점하고, 죄를 인정하며, 합의를 위조한다. 모든 조직과 전문가 들은 언어를 지옥의 밑바닥까지 타락시킨다. 단어 림보 게임을 하도록 선고받은 수감자는 변호와 거짓과 흥정과 아첨이라는 타락의 길로 접어들며 말과 씨름한다… 의미 없음에 대한 악마적 편곡… 정크스페이스는 건물 내부를 위해 고안된 것이지만 결국에는 도시 전체를 게 눈 감추듯 삼켜버릴 것이다. 먼저 정크스페이스는 그것을 담고 있는 용기로부터 탈출한다. 온실의 보호를 필요로 했던 의미론적 난초가 밖으로 나가더니 신기할 정도의 건강한 모습으로 무럭무럭 자란다. 그러고 나면 외부 환경 자체가 변화하기 시작한다. 거리가 좀더 호사스럽게 포장되고, 쉼터들이 점차 증가하면서 독재자의 메시지를 전달한다. 교통은 잠잠해지고 범죄가 제거된다. 그러면 정크스페이스는 LA의 산불처럼 급속도로 확산된다… 정크스페이스의 전 지구적 팽창은 마지막 남은 명백한 운명*을 표상한다. 그것은 바로

* '명백한 운명Manifest Destiny'은 19세기 중반 미국과 멕시코의 영토전쟁 속에서 미국에 퍼져 있던 대중적 신념으로, 유럽 정착민이 미 대륙 전체를 지배하며 자유와 민주주의를 확산시키는 것이 신이 성한 미국의 필연적 운명이라는 생각이다.

공공 공간으로서의 세계다… 과거의 공공성으로부터
부활시킨 모든 상징emblem과 불씨는 이제 새로운 초원을
요구하고 있다. 새로운 식물들이 테마에 따른 효율적 관리를
위해 울타리 안에 갇힌다. 정크스페이스가 야외로 소풍을
나서면서 전문적인 탈자연화와 자비로운 환경 파시즘이
촉발되어 멸종 위기에 처해 있던 시베리아 호랑이를
아르마니 매장 근처의 슬롯머신 숲과 뒤틀린 바로크적 숲
한가운데로 옮겨 놓는다… 바깥, 즉 카지노들 사이에서는,
분수들이 스탈린주의적인 액체 건물을 뿜어낸다. 눈 깜짝할
사이에 뿜어져 나온 물은 잠시 공중에 머물다 기억상실증에
걸린 듯 이내 사라지고 만다… 공기, 물, 나무.
하이퍼생태Hyperecology™, 제2의 월든, 혹은 새로운
열대우림을 생산하기 위해 이 모든 것의 품질이 향상된다.
풍경은 정크스페이스가 되었고, 나뭇잎은 손상된다. 나무는
고문을 당하고, 잔디는 두꺼운 가죽이나 심지어 가발처럼
인간의 속임수를 덮어주며, 스프링클러는 수학적 시간표에
맞추어 물을 뿜어낸다… 겉으로 보기에는 정크스페이스의
반대편 끝에 골프 코스가 있는 듯 보이지만, 사실상 그 둘은
개념적 쌍생아다. 텅 비어 있고, 조용하며, 상업적
파편으로부터 자유로운 공간. 골프장이 상대적으로 비어
있다는 것은 정크스페이스가 그만큼 더 많이 채워져 있음을
의미한다. 그 둘을 디자인하고 구현하는 방식도 마찬가지다.

램 콜하스

삭제, 백지화, 재구성. 정크스페이스는 생명정크biojunk로
변질되며, 생태는 생태스페이스ecospace로 변질된다.
생태학과 경제는 정크스페이스에서 결합되어
생태경제ecolomy가 된다. 경제는 파우스트적이다. 최상의
개발은 인위적 저개발에 의존한다. 거대한 전 지구적
관료주의가 탄생하여, 신비스러운 음양의 조화 속에서,
정크스페이스와 골프 사이의 균형을 맞추고, 버려진 것과
탈출한 것 사이의 균형을 맞추고, 또한 약탈할 수 있는
권리를 코스타리카에 스테로이드 열대우림을 조성할 의무와
맞교환하는 거래를 성사시키려 한다. 산소 은행, 엽록소 포트
녹스,* 오염 심화에 대비한 생태 백지수표의 예약.
정크스페이스는 묵시록을 다시 쓴다. 우리는 산소 중독으로
죽을 수도 있다… 과거에 정크스페이스의 복잡성은 부속
시설들의 단순함을 통해 보상을 받았다. 주차 건물, 주유소,
유통센터가 그러한 시설들이라 할 수 있는데, 이들은
모더니즘의 원초적 목적이었던 기념비적 순수성을
일상적으로 보여주었다. 요즘에는 서정주의를 대량
투여함으로써, 예전에는 디자인이나 취향 혹은 시장과는
전혀 무관했던 이런 부속 시설마저도 정크스페이스의
세계로 편입되었으며, 정크스페이스는 야외로까지 자신의

* '포트 녹스Fort Knox'는 미국 켄터키 주에 위치한 미국 최대의
 금저장소다.

영역을 확장하게 되었다. 철도역이 철鐵의 나비처럼 날개를 편다. 공항은 키클롭스의 이슬방울처럼 빛난다. 강폭이 아주 좁은 곳에 세워진 다리는 그로테스크하게 확대된 하프 모양을 하고 있다. 작은 시냇물에도 칼라트라바*의 다리가 건설된다. (간혹 강한 바람이 불 때면, 이 새로운 세대의 악기는 거인이나 신에 의해서 연주되는 것처럼 흔들리며, 인류는 전율한다.) 정크스페이스는 공중에 부유하며 말라리아 병균을 서섹스Sussex 지방으로 옮겨놓는다. 300마리의 얼룩날개 학질모기가 매일매일 GDG와 GTW**로 날아든다. 이론적으로는 모기 한 마리가 반경 3마일 이내에 있는 8~20명의 현지인을 감염시킬 수 있다. 평균적인 승객들로 인해 상황은 악화된다. 이들이 관광지라는 막다른 길에서 빠져나와 집으로 돌아가는 비행기에 몸을 싣고 안전벨트를 매는 순간, 반강제로 숨 막히는 방역소에 들어가

* 산티아고 칼라트라바Santiago Calatrava를 말한다. 스페인 출신의
 건축가로 주로 다리와 철도역을 디자인하였다.
** GDG와 GTW는 공항의 국제 코드명으로 각각 러시아와
 체코에 위치하고 있다. 콜하스는 이하에서 여러 나라의
 공항들에 대한 이야기를 하며 구체적인 공항명 대신
 LAX(로스앤젤레스국제공항)나 ZHR(취리히국제공항)과 같이
 잘 사용되지 않는 공항 코드를 사용하고 있는데, 이는 특정 공항에
 대한 분석이라기보다는 공항 자체가 어떻게 정크스페이스에
 의해 잠식되었는지를 이야기하고자 함이라 볼 수 있다. 따라서
 여기에서도 공항명 대신 공항 코드를 번역 없이 그냥 사용하였다.

멸균하는 것을 꺼려하기 때문이다. 다른 곳을 향해 가는
이들을 위한 잠정적 거처로 곧 헤어지기 위해서 모인
사람들이 머무는 공간은 이렇듯 강제 소비 수용소로
변질되었으며, 또한 아주 민주적으로 전 세계 모든 곳에
골고루 퍼져 모든 시민이 동등하게 입장할 수 있도록 하고
있다⋯ 공산주의의 궁핍함을 극복하기 위해 수행되었던
동독 재건사업이 남긴 모든 잔재들이 대충 직사각형처럼
생긴 청사진에 따라 서둘러 불도저로 제거된 후, 그곳에
실패한 일련의 기형적이고 부적절한 공간이
형성되었다(이는 분명 현재 유럽의 지배자들의 의도에 따라
만들어진 것으로, 그들은 공동체의 돈을 무한히 강탈하면서
핸드폰을 들여다보느라 여념이 없는 멍청한 납세자들이
이를 눈치 채는 것을 영원히 지연시킨다). MXP에서
일어나고 있는 일도 이와 다르지 않다. DFW는 단 세 개의
요소만이 무한히 반복되는 형식을 취하고 있다. 한 종류의
기둥, 벽돌, 타일. 게다가 이 세 가지 모두가 단 하나의 색깔로
칠해져 있다. 이게 암청록색? 아니면 녹? 담배? 공항의 좌우
균형과 조화는 인지 불가능하며, 터미널은 곡선 형태로
끊임없이 이어지는데, 이로 인해 공항 이용자들은 승강장
게이트를 찾다가 상대성 이론을 깨닫게 될 정도다. 겉으로
보기에 자동차 하차 구역은 피자헛과 데어리퀸 영상 광고판
너머 치유할 수 없는 허무의 심장을 향한 여행을 시작하기에

흠잡을 데가 없다… 중산층 백인 문화는 정크스페이스에
가장 잘 저항할 수 있을 것이라 여겨졌다. GVZ에서는 여전히
규칙과 질서, 서열과 단정함 그리고 협동이 어우러진 우주가
내적 폭발이 일어나기 직전 스스로 균형을 잡는 순간을
목도할 수 있다. 그러나 ZHR에는 싸구려 잡지에 실린 문학
에세이처럼 거대한 '시계들'이 실내 폭포 앞에 매달려 있다.
면세점duty-free은 정크스페이스이며, 정크스페이스는 의무가
면제되는duty-free 공간이다. 그것은 문화가 가장 빈약한
곳에서 가장 먼저 사라지게 될까? 텅 비어 있음은 지역적인
것인가? 확 트인 공간은 확 트인 정크스페이스를
요구하는가? 선벨트Sunbelt*: 아무것도 없는 곳에 인구만
많다. PHX: 인디언의 전투용 페이스페인팅이 모든
터미널마다 그려져 있고, 죽은 인디언의 윤곽이 마치 자동차
타이어에 깔려 납작해진 개구리처럼 모든 표면, 예를 들어,
카펫, 벽지, 냅킨마다 그려져 있다. 공공 예술이 LAX 사방에
깔려 있다. 강에서 사라져버린 물고기가 공공 예술이 되어
공항의 중앙 홀로 돌아왔다. 기억은 그 자체로
정크스페이스로 변질된다. 오로지 살해된 것만이 기억될
것이다… 결핍은 과잉이나 부족에 의해서 야기될 수 있다. 두

* 미국의 남부에서 남서부 지방으로 길게 이어지는 지역을 일컫는
 용어로서 겨울이 짧고 따뜻한 기후가 지속된다는 의미에서 붙은
 이름이다.

가지 조건 모두 정크스페이스에서 (종종 동시에) 발생한다. 최소장식minimum은 궁극의 장식품이며, 독선적인 범죄이고, 현대의 바로크다. 그것은 아름다움이 아닌 죄罪를 의미한다. 그것의 노골적인 정직함은 전체 문명을 집단수용소와 키치의 품속으로 몰아넣는다. 지속적인 감각의 살육으로부터 형식적인 해방을 가져오는 최소장식은 여장女裝한 최대장식maximum이며, 은밀한 귀중품 세탁이다. 규율이 엄격하면 엄격할수록 유혹은 더욱 견디기 힘든 법이다. 그것의 역할은 숭고함에 다가가는 것이 아니라, 소비의 수치스러움을 최소화하며, 부끄러움을 제거하고, 높은 것을 낮추는 것이다. 최소장식은 과잉과 상호의존하는 기생 상태로 존재한다. 가지는 것과 가지지 않는 것, 갈망하는 것과 소유하는 것은 하나의 기표로 통합된다… 박물관은 신성한 정크스페이스다. 성스러움보다 더 단단한 아우라는 없다. 박물관은 자신이 손쉽게 끌어들인 개종자들을 수용하기 위해 대대적으로 '나쁜' 공간을 '좋은' 공간으로 탈바꿈시킨다. 참나무는 가공하지 않을수록 더 큰 수익을 낸다. 수도원은 백화점 규모로 팽창된다. 팽창은 제3밀레니엄의 엔트로피며, 희석되거나 죽어 없어진다. 죽은 자를 기리기 위한 장소인 공동묘지는 당장 편리하자고 임의로 시체를 재배치하려 들지는 않는다. 큐레이터는 장사꾼다운 치밀함으로, 관람객들이 미술품들의 미로를

거닐다 기부금 상자를 우연히 만날 수 있도록 계략을 꾸민다. 속옷은 '누드, 액션, 바디'라는 명목으로, 화장품은 '역사, 기억, 사회'라는 제목으로 고객을 기다린다. 검은색 격자무늬를 바탕으로 한 모든 그림들은 흰색 방 하나에 전시된다. 거대한 거미들이 강력한 변화를 통해서 대중들에게 정신착란증을 선사한다… 서사적 반영narrative reflex은 태초의 시간부터 우리가 점과 점을 연결하고 공백을 메울 수 있도록 해주었다. 하지만 그것은 이제 우리를 향해 창끝을 겨누고 있는데, 우리는 이를 의식하지 않을 수 없다. 어떤 장면도 지나치게 부조리하고, 사소하고, 무의미하며, 모욕적인 것은 없다… 옛날부터 발전해온 장비와 억누를 수 없는 집중력을 통하여, 우리는 무기력하게 받아들이고, 통찰력을 발휘하고, 의미를 짜내고, 의도를 읽어낸다. 우리는 극단적 무의미에서 의미를 만들어내지 않을 수 없다… 예술은 콘텐츠 제공자로서 승리의 행진을 하며 지속적으로 확장되고 있는 박물관의 경계를 뛰어넘어 저 멀리 나아간다. 바깥의 실제 세계에서, '아트 플래너art planner'는 정크스페이스의 남겨진 표면 위에 사멸한 신화를 덧칠하고, 잔해처럼 남은 공백 속에 3차원적 작품의 도면을 그려 정크스페이스의 근본적인 비일관성을 확산시킨다. 진정성authenticity을 찾아 헤매지만, 그들의 손길은 한때 실재했던 것의 운명을 봉해버리고 이를 정크스페이스 속에

렘 콜하스

편입시켜버린다. 미술 전시관들은 무리 지어 '모서리'를 향해 움직이며, 가공되지 않은 공간을 하얀 정육면체로 변형시킨다… 유일하게 합법적인 담론은 상실이다. 예술이 죽음에 가까이 갈수록 정크스페이스는 번성한다. 우리는 고갈된 것을 갱생시켜왔다. 지금 우리는 사라진 것을 부활시키려 한다… 바깥에서는 보행자들이 열정에 넘쳐 뛰어다니는 통에 건축가들이 만든 육교가 부서질 정도로 흔들린다. 디자이너들이 생각해낸 처음의 기발한 아이디어는 이제 기술자들의 진동 제어 장치를 기다리고 있다. 정크스페이스는 신기한 세계다… 정크스페이스에 나타나는 가상성의 항구적 위협을 석유화학 제품이나 플라스틱, 비닐 혹은 고무 제품이 막아낼 수는 없다. 합성제품이 가격을 떨어뜨린다. 정크스페이스는 진정성을 가지고 있음을 애써 과장한다. 정크스페이스는 자궁이다. 이 자궁 속에서 돌, 나무, 상품, 햇빛, 사람과 같은 실재the Real가 비현실적인 것으로 바뀐다. 좀더 많은 양의 진정성을 제공하기 위해 산맥의 줄기를 끊어 벽걸이에 불안하게 매달아놓은 후 눈이 부실 정도로 윤을 내면, 마음속에 품었던 정직함은 즉각 빠져나가고 만다. 돌에는 노란색 조명만 사용하며, 살덩어리에는 강렬한 베이지와 비누 같은 초록색, 그리고 1950년대 공산주의자들의 플라스틱 색깔을 비추어준다. 숲은 모두 벌목되고, 나무는 모두 창백해진다.

아마도 정크스페이스의 기원origin은 유치원으로 거슬러 올라가야 할지도 모른다… ('Origin'은 박하 향 나는 샴푸의 이름인데 이것을 쓰면 엉덩이가 아프다). 실재 세계에서의 색깔은 점차 비현실적인 것이 되고 핏기가 사라진 것처럼 보인다. 가상 공간에서의 색깔은 너무도 찬란하여 현혹되지 않을 수 없다. 리얼리티 TV를 과잉 섭취하다 보면 우리는 정크우주를 모니터링하는 아마추어 경비원이 된다… 클래식 바이올린 연주자의 생생한 젖가슴에서 시작하여 추방당한 빅브라더의 일부러 깎지 않은 텁수룩한 수염, 전직 혁명가의 소아성애 암시, 스타들의 일상적 중독, 복음주의자들의 〔마스카라가 눈물처럼〕 흘러내리는 메이크업, 로봇처럼 움직이는 지휘자의 몸짓, 기금 마련을 위한 마라톤 대회의 의심스런 수익금, 정치인들의 알맹이 없는 공약에 이르기까지. 붐스탠드에 달린 TV 카메라의 느닷없는 움직임은, 날카로운 부리와 발톱이 없는 독수리 혹은 눈으로 보기만 하는 위장胃腸처럼, 쓰레기봉투가 쓰레기를 삼키듯 이미지와 고백을 닥치는 대로 삼켜버린 후 우주 공간 속에 사이버-토악질을 하여 뱉어낸다. 저속한 기념비 같은 TV 스튜디오 세트는 우리가 익히 알고 있는 바와 같이 원근법적 공간의 정점이자 그것의 종말이다. 각진 기하학적 찌꺼기가 별이 빛나는 무한의 공간으로 침략한다. 진짜 공간은 매끄러운 방송을 위해 지옥과도 같은 피드백루프의 중심인

렘 콜하스

가상 공간 속에서 편집된다… 정크스페이스의 광대함은
빅뱅의 가장자리까지 뻗어나간다. 우리는 동물원의
짐승들처럼 실내에서 생활하기 때문에 날씨에 집착한다.
모든 TV 프로그램의 40퍼센트는 그다지 매력적이지 않은
진행자가 기상도 앞에서 무기력하게 손짓하고 있는데,
우리는 간혹 이를 통해 우리의 행선지/현 위치를 지각하게
된다. 개념적으로 보면, 각각의 모니터와 TV 스크린은
창문의 대용품이다. 실제 삶은 실내에서 이루어지고, 사이버
공간은 아주 훌륭한 야외 공간이 되었다… 인류는 언제나
건축에 대해서 이야기해왔다. 만약 공간이 인류를 바라보기
시작했다면 어떻게 될까? 정크스페이스가 우리의 몸속으로
침략해 들어올까? 핸드폰의 전파를 통해서? 정크스페이스는
이미 그렇게 하지 않았나? 보톡스 주사는 어떤가?
콜라겐은? 실리콘 이식? 지방흡입술? 음경확대술? 유전자
치료라는 것도 결국은 정크스페이스에 따라 총체적
재건설을 천명하는 것이 아닌가? 우리 각자가 미니 공사판이
되는 것인가? 30억에서 50억에 이르는 인류 전체에 대한
개별적 업그레이드? 그것은 인간 스스로 건설한 정크 영역
속으로 새로운 인간 종의 투입을 가능케 하는 성좌 재구성의
레퍼토리가 아닐까? 성형cosmetic은 새로운 우주cosmic다…

정크스페이스 53

미래 도시

'도시 프로젝트 Project on the City'는 하버드 대학 디자인 스쿨의 렘 콜하스가 진행하고 있는 대학원 세미나에서 발표된 연구 성과들을 모아놓은 것이다. 최근 이 프로젝트의 첫번째 결과물이 두 권의 책으로 독일 타셴 출판사에서 발행되었는데, 그 크기와 두께가 상당하다. '위대한 도약Great Leap Forward'이라는 제목의 첫번째 책은 홍콩과 마카오 사이에 있는 진주강 삼각주 개발 사업을 탐색한 책이고, 두번째 책은 '쇼핑 안내서Guide to Shopping'라는 제목이 붙었다.* 범상치 않은 이 두 권의 책은 기존의 출판 매체에서 찾아볼 수 있는 그 어떤 책과도 다르다. 화보집도 아니고 도판집도 아닌 이 책은 마치 시디롬으로 구현한(재생한) 영상을 보듯 살아 꿈틀대는 것처럼 느껴진다. 책에 포함된 통계 자료 역시 시각적으로 아름답고, 이미지들 또한 이해하기 쉽다.

건축은 여전히 위대한 작가auteur가 얼마 존재하지 않는 예술 분야며, 콜하스는 분명 그러한 위대한 건축 작가 중 한 사람이다. 하지만 그가 진행하고 있는 이 대학원 세미나는 건축을 위한 강좌는 아니다. 차라리 오늘날의 도시에 대한 연구에 가깝다고 할 수 있다. 오늘날의 도시는 최소한 제2차 세계

* (저자 주) Chuihua Judy Chung, Jeffrey Inaba, Rem Koolhaas & Sze Tsung Leong(eds.), *Great Leap Forward*, Harvard Design School *Project on the City*, Cologne, 2002, 722 pp. *Guide to Shopping*, Harvard Design School *Project on the City*, Cologne, 2002, 800 pp.

대전까지의 고전적 도시 구조와는 분명 다르다. 하지만 뭐가 그렇게 다른 것인지에 대해서는 아직까지 명확하게 이론화되지 않았다. 18세기와 19세기 현대 건축의 태동기 때부터 건축은 도시 문제와 밀접하게 연관되어 있었다. 예를 들어, 지그프리트 기디온Sigfried Giedion*의 『공간, 시간 그리고 건축 *Space, Time and Architecture*』은 모더니즘 건축의 전범적인 연구서라 할 수 있는데, 이 책은 교황 식스투스 5세가 주도한 바로크식 로마 재건에서 시작하여 록펠러센터와 로버트 모지스 Robert Moses**가 설계한 파크웨이parkway에 대한 고찰로 끝을 맺는다. 이 책은 근본적으로 르코르뷔지에Le Corbusier에게 헌정된 책이다. 그리고 르코르뷔지에는 건축가이자 동시에 도시설계사였다. 그는 이상 도시 '빛나는 도시Ville Radieuse'의 청사진을 만들고, 인도의 찬디가르 시의 개발에 참여했으며, 알제리의 수도 알제의 도시계획을 수립하기도 했다. 콜하스의

* 지그프리트 기디온(1888~1968)은 프라하에서 출생하여 스위스에서 활동한 역사가이자 건축평론가로서 그의 저서 『공간, 시간 그리고 건축』은 현대 건축사의 교과서라 할 만하다. 특히 이 책은 1950년대 런던의 현대예술원에서 활동했던 독립예술가 그룹의 작품 활동에 지대한 영향을 미친 것으로 알려져 있다.

** 로버트 모지스(1888~1981)는 미국의 도시설계사로서 현대 도시의 창시자라 할 만하다. 그는 1960년대와 1970년대 사이에 진행된 뉴욕의 도시 재개발 사업을 주도하며 도심 지역과 교외 지역을 연결하는 자가용 전용도로인 파크웨이를 건설하여 새로운 형태의 도시를 창안해내었다.

프레드릭 제임슨

경우, '도시 프로젝트'가 도시 문제에 대한 그의 관심을 증명해주고 있기는 하지만 그는 그 어떤 학문 분과적인 의미에서도 도시연구자라고 할 수는 없다. 그리고 도시연구자라는 말 자체도 『위대한 도약』이나 『쇼핑 안내서』의 성격을 설명하는 데 큰 도움이 되지 못한다. 그렇다고 이 책들이 사회학이나 경제학과 같은 다른 분과학문의 범주에 들어맞는 것도 아니다. 아마도 문화연구가 그나마 제일 가까운 학문이 아닐까 싶다.

단언컨대 전통적인 혹은 우리가 모더니즘적이라 부를 수 있는 도시계획은 이제 막다른 골목에 다다랐다. 미국의 교통 패턴과 도시의 구획화 문제에 대한 논쟁, 심지어는 홈리스나 빈민가 개발 사업과 부동산 세금 정책 등에 대한 논쟁마저도 무의미해지고 있는 실정이다. 특히 제3세계에서 우리가 도시라 칭해왔던 것의 범주가 엄청나게 확장되고 있는 현실을 생각해보면 더욱 그러하다. 콜하스는 또 다른 저서에서 다음과 같이 말한다. "2025년이면 도시 거주자들의 수가 50억에 이를 수도 있다. 〔…〕 2015년에는 33개의 거대도시들이 세워질 것으로 예상되며, 그중 아시아 지역의 19개 도시를 포함하여 총 27개 도시가 미개발 국가에 위치하게 될 것이다. 상위 10개 거대도시를 꼽자면 도쿄가 유일하게 부유한 도시가 될 것으로 보인다."* 이러한 문제는 해결해야 할 숙제라기보다는 새롭게 탐색해야 할 현실이라 할 수 있다. 그리고 이

러한 탐색이 바로 '도시 프로젝트'가 수행하고 있는 사명이라 할 수 있다. '도시 프로젝트'는 앞으로 두 권의 책을 더 기획하고 있는데, 한 권은 나이지리아의 라고스에 대한 연구이고 또 하나는 원형적 도시로서의 고대 로마에 대한 연구서다.

'도시 프로젝트'의 제1권 『위대한 도약』은 현재 중국에서 벌어지고 있는 고층 건물 붐을 분석한다. 1992년 이후 상하이에서만 무려 9천 개의 고층 빌딩이 세워졌는데, 이를 전환기적 관점이나 자본주의로의 회귀라는 관점에서 분석하는 것이 아니라 자본주의를 이용하여 근본적으로 다른 사회를 건설하고자 했던 덩샤오핑의 전략을 통해서 분석하는 것이다. 즉 **적화**赤化, red가 아닌 **적외화**赤外化, infrared 전략인 것이다.

공산주의가 사면초가의 위기에 처해 있고 또 전 세계가 공산주의의 온갖 악덕과 궁핍함의 증거를 그러모으고 있는 시점에서 유토피아를 구원하기 위해서는 공산주의적 적화의 이상을 은폐시켜야 한다. 〔…〕 **적외화**©라는 개혁 이데올로기는 유토피아의 죽음을 선제적으로 방어하기 위한 정치적 운동임과 동시에 19세기적 이상을 21세기의 현실 속에 숨겨두기 위한 기획인 것이다.

* (저자 주) Rem Koolhass 외, *Mutations*, Barcelona : Actar, 2001.

 프레드릭 제임슨

시장이 자연과 존재 속에 닻을 내리고 있는 현실이라고 믿는 사람들은 위의 명제를 쉽게 이해하지 못할 것이다. 시장주의 자들의 관점에서 보자면 위의 명제는 자본주의로의 완전한 전환이나 경제적 붕괴로 인해 순식간에 그 토대를 상실하게 될 것이기 때문이다. 하지만 건축의 관점에서 생각해보면 어떨까? 우리는 지금 세입자도 없는 건물들이 수천 개씩 건설되고 또 건설 중인 광경을 목격하고 있다. 이런 건물들은 자본주의 체제하에서는 수지 타산이 전혀 맞지 않을뿐더러, 그 존재 자체가 시장의 기준으로는 절대 용납될 수 없다. 여기서 잠시 진주강 삼각주 지역에 있는 주거 지구를 개략적으로 살펴보자. 이 진주강 삼각주는 서구 자본주의 진영의 투기꾼들과 은행이나 투자 회사들이 연구한 것과는 전혀 다른 미래를 위해 기획되었다. 여기서 살펴본 네 개의 도시는 네 개의 전혀 다른 유토피아적 기획이라 할 만하다. 선전深圳은 홍콩의 판박이에 가깝고, 둥관東莞은 위락 도시, 주하이珠海는 골프 천국이라 할 수 있다. 과거 경제 중심지였던 광저우는 신기한 양피지를 떠올리게 한다. 기존의 전통적인 경제 중심지 위에 새로운 것들을 그대로 포개어놓은 것처럼 보이기 때문이다. 그래서 광저우는 신기한 미래로의 여행을 담은 기행문 같은 느낌을 준다. 게다가 중국의 현재와 미래의 모습을 그 어떤 관광 안내서보다, 또 그 어떤 실제 여행보다 더 구체적으로 보여준다.

프로테우스는 쇼핑 중

『쇼핑 안내서』는 스타일이나 목적이 앞의 책과 전혀 다르다. 분명 소비가 가장 핵심적인 주제이기는 하지만 소비에 대한 관행적 연구서는 절대 아니다. 사실 진짜 문제는 이 책이 과연 어떤 책이냐 하는 것이다. 이 책은 굉장히 신기한 화보집이기도 하고, 도시와 상업에 관한 다양한 주제의 글들을 모아놓은 연구서이기도 하고, 유럽에서 싱가포르, 디즈니월드에서 라스베이거스에 이르는 글로벌 공간들에 대한 탐색이기도 하며, 또한 쇼핑몰 자체에 대한 연구서로서 이에 대한 초기 몽상가들에서 시작하여 가장 최근의 이론가들까지 두루 다루고 있다. 따라서 이 책의 구체적인 대상이 무엇이냐 하는 질문에 대답하기란 쉽지 않다. 일단 이 책의 주제를 '쇼핑'이라고 생각해보자. 그렇다면 여기서의 쇼핑은 어떤 범주의 쇼핑을 지칭하는 것일까? 실제의 물건을 사고파는 물리적인 형태의 쇼핑? 해당 물건을 사고자 하는 욕망과 연관된 심리적 문제로서의 쇼핑? 아니면 쇼핑몰들의 공간적 독창성과 연관된 건축적 의미에서의 쇼핑? 예컨대 19세기 아케이드에 대한 발터 벤야민의 분석에서 그 연원을 찾을 수 있는 그런 것 말이다. 그것도 아니라면, 이 책의 연대기 표가 암시하듯, 기원전 7000년에 '무역을 위해 세워진 도시 차탈회위크'나, 기원전 7세기경 리디아에서 나타난 소매업의 '발명'까지 거슬러

올라가야 하는 것일까? 혹은 소비의 세계화에 관해서 말하고 있는 것일까? 아니면 그러한 세계화와 연관되어 나타난 새로운 무역 항로나 생산과 분배의 네트워크? (그런 네트워크를 조직한 사업가?) 그리고 차탈회위크 이래로 끊임없이 진화해온 상업의 테크놀로지는 어떤가? 다른 여러 나라들의 전체 경제 규모보다 더 비대해진 유통업체와 유통재벌들의 엄청난 성장도 중요한 주제가 아닐까? 쇼핑과 현대 도시의 형태는 어떨까? 만약에 그런 주제가 있다면 말이다. 의미심장하게도, 콜하스가 진행하고 있는 공동 프로젝트의 원래 제목은 '도시였던 곳을 위한 프로젝트Project for what used to be the city'였으나 좀더 평범하고 낙관적인 이름인 '도시 프로젝트'로 바꾸었다. 이런 질문들에 다음과 같은 질문을 덧붙일 수도 있겠다. 통제 공간control space이나 정크스페이스junkspace라 칭할 수 있는 새로운 종류의 공간이 탄생하고 있는 것은 아닌가? 그리고 이런 새로운 유형의 공간 탄생은 인간의 심리와 인간의 현실 그 자체에 무엇을 의미하는가? (최초의 광고 이론가인 에드워드 버니즈Edward Bernays는 프로이트의 조카였다.) 그 공간은 미래와 유토피아에 무엇을 암시하는가?

혹여 내가 이런 변화무쌍한[프로테우스적인protean] 주제에 더 다양한 변이들이 있음을 망각하고 있는지도 모르겠다. 그럼에도 불구하고 명백한 것은 이 『쇼핑 안내서』가 건축과 도시연구 영역 말고도 다양한 분과학문의 경계를 넘나

들고 있다는 것이다. 정신분석학과 지리학, 역사학과 경영학, 경제학과 공학, 생물학, 생태학, 여성학, 지역학, 이데올로기 분석, 고전 연구, 법률적 판결, 위기 이론 등과 같은 분과학문들이 이에 포함될 수 있다. 아마 포스트모던 시대에 이런 광범위한 학문 간 어울림은 그리 놀랄 만한 일도 아닐 것이다. 왜냐하면 포스트모던 시대의 존재 법칙은 비차별화이며, 또한 그러한 시대에 우리의 관심은 어떤 방식으로 사물들이 서로 겹쳐지며 또 어떻게 분과학문의 경계가 무너지고 상호침투하는가 하는 것이기 때문이다. 다른 식으로 표현하자면, 포스트모던 시대에는 이전의 전문화된 학문 분과 간의 구별이 구조적으로 삭제되고 서로의 영역이 겹쳐지게 된다. 이시대 최고의 명저에서 이런 경향이 강하게 나타나는데, 예를들어, 들뢰즈와 가타리의 『천 개의 고원*Mille Plateaux*』과 로버트 카로Robert Caro의 『권력 브로커*The Power Broker*』, 〔네그리와 하트의〕 『제국*Empire*』, 〔사이먼 샤마Simon Schama의〕 『렘브란트의 눈*Rembrandt's Eyes*』, 벤야민의 『아케이드 프로젝트*Arcade Project*』와 오스카 네트Oskar Negt와 알렉산더 클루게Alexander Kluge의 『역사와 고집*Geschichte und Eigensinn*』 등이 그러한 책들이며, 『스몰, 미디엄, 라지, 엑스라지*S, M, L, XL*』*와

* 『스몰, 미디엄, 라지, 엑스라지』는 콜하스가 브루스 마우Bruce
 Mau 외 2명과 함께 출판한 1995년 저작으로, 총 1,376쪽에 달하는
 거대한 책이다. 에세이, 선언문, 일기, 소설, 기행문 등 다양한 글을

『공간, 시간 그리고 건축』과 같은 책도 유사한 책들이다. (비록 보드리야르가 한 번 언급된 적이 있기는 하지만)『쇼핑 안내서』는 이론에 대한 언급을 가급적 자제하는 편이다. 그렇다고 해서 혹여 이 책을 비이론적인 문화저널리즘의 소산이나 커피숍 탁자에 널려 있는 화보집 정도로 생각해서는 절대 안 된다. 앞서 나열한 책들이 그런 것처럼, 이 책은 공동 연구서다. 물론 위에서 언급한 저자들과 같은 다양한 분야의 전문가들이 함께 모여 각자 자기 분야의 글을 써서 만든 그런 책은 아니다. 어쨌든 공동 연구서이기 때문에 한 사람의 이름만을 골라내는 것도 쉽지 않다. 그중에 스충렁Sze Tsung Leong이 가장 많으면서도 철학적으로도 가장 깊이 있는 글을 썼으며, 그 뒤를 따라 추이화 주디 청Chuihua Judy Chung이 좀더 구체적인 이야기를 펼쳐낸다. 콜하스의 역할은 대개의 경우 책을 조직화하는 것에 한정된 것처럼 보이지만(그의 역할은 마치 일종의 신과 같아서 어디에도 보이지 않지만 동시에 어느 곳에서나 그 존재를 느낄 수 있다), 간혹 그의 이름이 등장할 때면 놀라움을 금할 수 없다. 이 부분에 관해서는 뒤에서 적당한 때에 다시 다루도록 하겠다.

담고 있으며, 콜하스의 향후 연구와 출판의 방향을 엿볼 수 있는 책이라 할 수 있다. 그리고 출판 당시 이 책은 독특한 레이아웃으로 인해 화제가 되어 이후 건축 관련 출판물의 관행을 바꾸어놓기도 하였다.

쇼핑몰 그 이후

이론에 대한 것은 뒤로 미뤄둘까 한다. 우선 지금 먼저 해야 할 것은 『쇼핑 안내서』라는 책이 지니고 있는 여러 개의 층위들을 세세하게 살펴보는 일이다. 이런 의미에서 알파벳 순서로 되어 있는 책의 목차는 실제 내용을 오도할 가능성이 다분하다. 따라서 이 위대한 역작을 있는 그대로 감상해볼 필요가 있다. 책은 쇼핑몰에 대한 몇 가지 예비 검토로 시작한다. 그리고 이후에 훨씬 더 발전된 형태로 다양한 맥락에서 쇼핑몰의 문제로 다시 되돌아온다. 따라서 쇼핑몰은 공간적이고 건축적인 측면에서 좀더 거대한 주제로 이행하기 위한 실마리와 같은 것이라 할 수 있다. 쇼핑몰만큼이나 새롭고 미국적이며 후기자본주의적인 것은 극히 드물 것이다. 이러한 혁신적 쇼핑몰의 시작은 1956년으로 거슬러 올라간다. 이것은 당시에 나타나기 시작했던 도심 공동화空洞化와 교외 지역의 활성화와 관계있다고 할 수 있다. 또한 쇼핑몰은 쇼핑의 계보에서 이전에는 상상도 할 수 없던 획기적인 쇼핑 방식을 창출해내었다. 그리고 쇼핑몰이 전 세계적으로 확산됨에 따라 이것은 한 국가의 미국화, 포스트모던화 혹은 세계화의 척도로 사용되어 이를 통해 세계지도를 다시 그릴 수 있을 정도였다. 어쨌든 쇼핑몰에 대해서는 사실관계를 파악하는 데 초점을 맞추고 있으며, 이후에는 좀더 획기적인 주제 확장을 위한 틀로

프레드릭 제임슨

서의 역할이 부여되고 있다. 한편으로는, 여러 쪽에 걸쳐서 연대기 표가 실려 있는데, 이 표는 색깔로 코드화되어 있어서 상호 대조 및 참조가 가능하고, 많은 수의 주제별 색인 목록이 함께 배치되어 있어서 주제 확장이 가능하도록 구조화되어 있다. 또 한편으로는, 전 세계의 상가 지역에 대한 비교와 국가별 GDP 그리고 거대 유통업체들의 소매업 매출액의 비교표들이 수록되어 있어서, 독자들은 마음속에서 하나의 지도를 그리며 국가별 세계화 정도의 순위를 매김과 동시에 국가별 '쇼핑'을 바라보는 시각까지도 비교해볼 수 있다. 감히 말하건대, 쇼핑에 대한 관점의 문제는 이제 곧 정치적인 문제일뿐만 아니라 형이상학적인 문제가 될 것이 분명하다.

그러나 곧 독자들은 쉽게 책장을 넘기지 못하며 머뭇거리게 된다. 왜냐하면 이 책이 최근에 홍수처럼 쏟아지는 여러 뛰어난 문화비평 서적들, 특히 쇼핑과 쇼핑몰이나 소비 등과 같은 문제를 다루는 책들과는 확연히 다르다는 것이 분명해지기 때문이다. 쇼핑몰이라는 핵심적인 문제에 다다르기도 전에, 우리가 목도하게 되는 것은 위기에 처한 쇼핑몰, 세입자와 경제적 손실, 그리고 쇼핑몰 대체재의 등장이다. 그런데 무엇이 쇼핑몰을 대체한단 말인가? 벤야민은 쇠퇴의 기로에 놓여 있던 19세기 아케이드의 스냅사진을 찍으며, 이를 통해 역사에 대한 이론 전체를 발전시켰다. 이것은 근과거 immediate past라는 관점에서 현재를 이해하는 것으로, 이에 따

르면 현재는 언제나 유행에서 살짝 벗어나게 된다. 책의 이러한 구조는 우리를 위기의식 속에 몰아넣으며 뭔가 해야 할 것 같은 느낌을 불어넣는다. 이것은 쇼핑몰에 고고학적으로 접근하고 그것의 전사前史를 파헤치거나 쇼핑의 현재를 재단하는 것이 아니다. 오히려 그것의 미래에 대해서 생각하는 것이다. 쇼핑몰의 미래가 무엇이 되었건, "'밖에는 쓰레기가 한가득이다.' 저 오래된 동굴과도 같은 쇼핑몰들은 공룡이 되어버렸다. 이 공룡들은 차에서 내리지 않고도 쇼핑을 즐길 수 있는 온라인 쇼핑업체의 편리함과는 결코 경쟁할 수 없다. 이러한 온라인 기업들이 현재 권력의 중심을 구성하고 있는 것이다." 이베이와 같은 기업이 바로 그러한 경우라 할 수 있다.

무엇보다도 쇼핑몰이 존재할 수 있는 선결 조건에 무언가 큰 변화가 발생한 것이다. 그러면 그 선결 조건이라는 것은 무엇일까? 아리스토텔레스적인 인과율이 보여주듯, 그런 선결 조건은 다양한 형태와 모양을 띠게 마련이다. 먼저 물리적이고 공학적인 조건들이 동시에 갖춰져야 하는데, 이런 것들이 바로 쇼핑 산업의 기본에 해당하는 것들이다. 예를 들어, 에어컨디셔너의 설치가 그중 하나인데, 적당한 때에 이 문제로 다시 돌아오도록 하겠다. 쇼핑 산업의 전사前史에 대해서 말하자면, 굳이 차탈회위크까지 거슬러 올라가지 않더라도, 상당히 여러 형태의 흥미로운 쇼핑몰의 전신들이 있었음은 분명하다. 가장 주목해볼 만한 것이 바로 아케이드

다. 아케이드는 19세기 초엽부터 발전하기 시작하여 1850년
대와 1860년대에 위기에 봉착하게 되는데, 이 시기가 차세대
쇼핑 산업이 막 부상하던 때이다. 졸라Emile Zola가 『여인들의
행복 백화점Au bonheur des dames』에서 그 역사적인 탄생의 순
간을 포착해냈던 차세대 쇼핑 산업이 바로 현대적 형태의 백
화점이다(〔백화점〕 '여인들의 행복'은 프랑스의 오프랭탕Au
printemps이나 라사마리텐La Samaritaine과 같은 현존하는 백화
점들을 소설화한 것으로, 최근 이 백화점들에 대한 연구가 많
이 쏟아져 나오고 있다. 그 이유 중에 하나가 바로 이 백화점
들이 탄생한 시점과 오스만Georges-Eugène Haussmann의 파리
혁신 사업이 진행된 시점이 거의 일치한다는 것이다). 그렇
다면 우리가 지금 다루고 있는 쇼핑몰은 어떨까? 이제 곧 쇠
퇴의 길로 들어설 차례가 아닐까? 이 문제에 대해서는 잠시
후 다시 돌아올 터인데, 이와 관련하여 몇몇 사람들의 이름도
거명해볼까 한다. 시나 소설처럼, 쇼핑몰도 사실은 발명가나
작가가 있다. 물론 쇼핑몰이라는 장르 전체의 발명가라는 말
이 좀더 적절한 표현일 수는 있다. 어쨌든 그것은 우리가 쉽
게 만나볼 수 있는 그런 것이 아니다.

광란의 테크놀로지

먼저 이 변화무쌍한 쇼핑몰의 범위와 변종들을 살펴보기 위해서는 여기저기 뛰어다녀야 한다. 일단 공항으로 가보자. 모든 공항에는 새로운 쇼핑몰들이 들어서 있고 또 그 자체로 쇼핑몰이 되어가고 있는 실정이다. 박물관도 마찬가지다. 그리고 마지막으로 도시 그 자체를 보라. 예전에 시내市內라고 불리던 도시 중심가는 교외 지역의 번성과 새로운 형태의 마트의 등장 그리고 쇼핑몰의 쇠퇴로 인해 병들어가고 있었다. 그러나 이제 시내는 포스트모던 시대에 접어들며 빈민가 개발 사업을 통해 변신을 꾀하고 있다. 도시 중심가에는 새로운 거대한 쇼핑몰들이 들어서고 있고, 더 나아가 그 자체로 실질적인 쇼핑몰이 되어가는 중이다. ('도시 프로젝트' 시리즈 중 한 권에서 설명하는 것과 딱 들어맞는) 어떤 근본적인 변화가 도시에 일어나기 시작하고 있는 것이다.

　1994년 쇼핑몰은 전통적인 유형의 다운타운이 수행했던 도시의 기능을 공식적으로 떠맡았다. 쇼핑몰 내부에서 정치적 유인물을 나눠주는 것에 관한 판결에서 뉴저지 대법원은 "쇼핑몰은 '전통적으로 언론의 자유의 고향'이었던 공원과 광장의 역할을 대체했다"고 선언함으로써 "쇼핑몰이 오늘날의 도시 중심가를 구성하고 있다"고 주장한 시위

자들의 손을 들어주었다.

그러나 "쇼핑몰이 도시로 복귀하게 된 이 사건이 재판에서 승리한 것 말고는 아무것도 남는 게 없었"기에, 논문의 저자들은 다음과 같이 덧붙일 수밖에 없었다. "시내가 구원받기 위해서는 교외郊外가 선사하는 죽음의 키스를 받아들여야만 했다."

　앞서 말했던 선결 조건의 문제로 다시 돌아가보자. 상품의 바코드 혹은 보편적 상품코드Universal Product Code가 이런 선결 조건 중 하나가 될 수 있을까? 바코드의 기능을 분석해보자. 바코드는 업자에게 상품의 판매 및 재고와 입고에 관한 모든 통계자료를 즉각적으로 제공해준다. 이는 상품의 재고 관리 및 공급과 판매와 같은 소매업의 전체 구조에 큰 변화를 초래했다. 명품 브랜드 같은 것을 쇼핑몰의 선결 조건이라고 할 수는 없을 것 같다. 그것은 이러한 쇼핑 행태가 낳은 문화적 결과물인 것이다. 명품존과 플래그십 부티크는 "자본주의적 소비라고 하는 전 지구적 종교의 최후의 성지"가 된다. 이들은 또한 '협력경쟁'이라는 싱가포르식 로고를 달고 그 자체가 이미 상품이 되어버린, 새로운 종류의 역동성과 관련이 있다. '협력경쟁'은 자신은 물론 경쟁자들의 보트까지도 모두 순항하게 만드는 물결을 찬양한다.

　어쨌든 쇼핑몰을 통해 우리는 세계 여행을 시작할 수 있

다. 좀더 정확히 말하면 쇼핑 세계를 향한 여행이다. 쇼핑몰 자체가 각 국가의 지역 문화에 따라서 조금씩 변형되기 때문이다. 싱가포르는 한때 콜하스가 푹 빠져 있던 곳이다(『스몰, 미디엄, 라지, 엑스라지』참조). 그리고 싱가포르는 여전히 쇼핑 세계의 역동성을 연구할 수 있는 훌륭한 표본이라 할 수 있다. 쇼핑 산업의 발전 정도도 그러려니와 하나의 도시국가가 쇼핑 지역을 구성함과 동시에 지역을 넘어 쇼핑 세계 그 자체도 구성하기 때문이다. 크리스탈 팰리스The Crystal Palace는 다시 한 번 우리를 쇼핑 세계의 기원으로 (그리고 조지프 팩스턴Joseph Paxton*이라는 한 개인의 천재성으로) 안내한다. 데파토는 백화점의 일본식 명칭인데, 이는 백화점의 미래까지는 아니더라도 서구식 백화점의 기발한 문화적 변용을 경험하게 해준다. 왜냐하면 전국 각지로 뻗어나가는 철도와 더불어 세계 3대 도시로 성장한 도쿄의 도시 논리와 긴밀하게 연관되어 있기 때문이다. 마지막으로 디즈니를 보자. 쇼핑 산업에서의 혁신과 관련된 그 어떤 연구도 디즈니가 만들어낸 것들을 들여다보지 않고서는 아무 말도 할 수 없을 것이다. 새로운 종류의 도시계획, 쇼핑, 세계화, 오락 산업, 심지어 새로운 종류의 유토피아까지, 이 모든 것들이 월트 디즈니

* 조지프 팩스턴(1803~65)은 영국의 조경학자이자 건축가이며, 국회의원을 지낸 사람으로 영국에서 개최한 1851년 세계박람회를 위해 크리스탈 팰리스를 설계했다.

프레드릭 제임슨

의 발명품들이다. 분명 디즈니와 디즈니화Disneyfication를 단순히 전형적인 미국적 현상이나 오락거리로 치부하기보다는 전 지구적인 맥락에서 새로운 비교학적인 관점으로 연구하는 것이 바람직해 보인다.

그렇다면 쇼핑몰 그 자체 혹은 그것의 공간 문제는 어떤가? 사물의 체계에는 생태학이 존재하듯이, 쇼핑몰에는 건물의 구획화, 복도, 매트릭스와 같은 공간의 심리학이 존재한다. 그리고 바로 이곳에서 앞서 언급했던 쇼핑몰의 선결 조건들의 문제가 본격적으로 나타난다. 에어컨디셔너와 그것의 아주 흥미로운 역사(여기에는 굉장히 재미난 발명가들과 창의적이고 강박적인 몽상가들도 포함된다)뿐만이 아니라, 에스컬레이터(콜하스의 초기 저작 『광란의 뉴욕Delirious New York』에서는 마천루와 그것이 만들어낸 도시 풍경을 분석하면서 엘리베이터를 핵심적으로 다룬다)와 그것이 쇼핑 공간과 건물의 가능성에 가져온 파급효과까지가 이 선결 조건의 문제에 해당되는데, 이와 관련된 부분이 약 30쪽 정도를 차지한다. 또 한참 뒤에는 자연채광창과 스프링클러 시스템을 다루기도 하고, 또 어떤 방식으로 이 새로운 공간이 편의 시스템을 눈에 띄지 않게 감추어버리는지도 분석한다. 물론 계산대, 윈도우 디스플레이, 거울, 마네킹처럼 '테크놀로지'의 원조라 할 수 있는 것에 대한 분석도 거르지 않는다.

이쯤에서 이데올로기의 문제로 들어가보자. 이 시점에

서 우리는 드디어 육체에서 영혼의 영역으로 이행하게 된다. 예를 들어, 제인 제이콥스Jane Jacobs*는 헤겔적 의미에서의 역사의 간계 역할을 수행하고 있는데, 그녀는 다양한 형태의 도시 및 건축 모더니즘에 대항하여 진정한 도시 경험의 근본적인 특징들을 옹호하며, 그 요소들을 나열한다. "그 요소들을 통해 쇼핑은 도시성을 대신하면서 미국의 병든 도심 지역을 소생시킬 수 있는 모델로서의 '가벼운 도시city lite'**를 창조할 수 있는 근간이 되었을 것이다." 이렇게 말하면 좀 심할지도 모르겠으나, 제이콥스는 많은 건축가와 도시연구자 들로부터 포스트모던적 혁명을 향한 방아쇠를 당겨준 인물로서

*　　　제인 제이콥스(1916~2006)는 저널리스트이자 사회 운동가로서
　　　도시연구 분야에 상당한 영향을 끼쳤다. 저서『미국 대도시의
　　　죽음과 삶*The Death and Life of Great American Cities*』은 1960년대
　　　도시 재정비 사업에 대한 비판으로 유명하다.

**　　　'가벼운 도시'란 모더니즘적인 도시계획에 내재된 여러 문제점,
　　　예컨대 공동체의 파괴, 도심 공동화, 도시의 구획화와 같이 도시의
　　　어둡고 무거운 문제들이 제거된 공원처럼 밝고 쾌적한 도시의
　　　모형이다. 저널리즘이나 문화비평가들에 의해서 만들어진 이
　　　용어는 제인 제이콥스의 모더니즘적인 건축과 도시에 대한
　　　비판을 원형적 모델로 삼고 있으며, 따라서 그 핵심에는 그녀가
　　　도심 재생을 위해 제안한 여러 요소들이 포함되어 있다. 하지만
　　　역사학자 토마스 벤더Thomas Bender는『LA 타임스』(1996년 12월
　　　22일자)에 기고한 글을 통해 '가벼운 도시'는 제이콥스가 상상했던
　　　가치와 경험이 공유되는 시민 생활의 중심지나 문화·예술이 숨
　　　쉬는 공간이 아닌 테마파크나 관광지 혹은 쇼핑센터에 가까운
　　　도시 모델이라 비판한다.

　　　　　　　　　　프레드릭 제임슨

추앙받을지라도, 자본주의의 하수인에 불과했다. 따라서 그녀가 (소규모) 상업 분야를 강조한 것은 당연했다.

빅토르 그루엔Victor Gruen*은 우리를 쇼핑몰의 기원으로 안내한다(우리는 이 기원을 더 이상 '원점ground zero'이라 부를 수 없을 것이다. 차라리 해럴드 블룸Harold Bloom이 말하는 천재**라고 부르면 어떨까?). 왜냐하면 쇼핑몰은 그루엔의 창작품이며, 우리가 경험하고 있는 현대의 미국적 공간 혹은 비공간이라는 것이 누군가의 머릿속에서 나온 것이고, 또한 그것이 시장의 역사적 사건들이 축적되어 만들어진 기이한 괴물이 아닌 인간 생산 활동의 산물이라는 것을 알게 된다면 분명 다소 위안이 될 것이기 때문이다. 그러나 그루엔의 개인적 성취를 지나치게 강조하면 그를 정전화시키는 결과를 낳고, 결국에는 자발적이든 아니든 간에 그러한 것을 디자인한 위대한 모더니스트가 그다지 많지 않다는 것을 상기하게 된다. 게다가 그런 것을 이론화한 사람은 더욱 드물다(포스트모더니스트들이 그 몇 안 되는 모더니즘의 유물에 기생하고 있음은 부정할 수 없다). 그루엔 개인을 강조하는 것은 또한 현대

* 빅토르 그루엔(1903~80)은 오스트리아 태생의 건축가로 미국 쇼핑몰 디자인의 개척자로 알려져 있다.

** 블룸은 자신의 2002년 저서 『천재Genius: A Mosaic of One Hundred Exemplary Creative Minds』에서 '천재'를 다음과 같이 정의한다. "내가 판단하건대, 모든 천재는 특이하고, 오만할 정도로 자의적이며, 궁극적으로는 홀로 서 있는 자다."

의 작가 개념에 대해서도 다시 생각해볼 것을 요구하는데, 그 중에는 천박한 사람도 있고, 아니면 모더니즘의 고고한 미학적 기획에 필적할 만한 대중문화 생산자도 있을 것이며, 또한 진정 경이로움 그 자체라고 칭할 수 있는 작가도 있을 수 있다. 예컨대, 샌디에이고의 호튼플라자Horton Plaza를 만든 존 저드Jon Jerde가 그러한 경이로운 작가라 할 만하다. 현대의 다른 모든 문화 영역에서도 그러하듯이, 건축 역시 고급예술/대중문화의 분열을 피할 수 없는 것이 사실이다.

　　우리가 위의 문제에 대해 조금 더 반추하고 있을 무렵, 책은 속절없이 진도를 나가며 그와 연관된 다른 전 지구적 현상에 대해서 이야기한다. 예를 들어, 인도네시아의 리포 그룹 Lippo Group에 대한 이야기가 그것이다. 이후 벤투리 스콧 브라운Venturi Scott Brown의 오래된 개념인 "라스베이거스에서 배우기Learning from Las Vegas"로 돌아갔다가, 건축 작가들과의 심도 있는 인터뷰를 만나게 된다. 페미니즘에 대한 이야기도 나오는데, 여성과 쇼핑의 관계는 오래된 문제이기는 하나 다소 악의적인 주제라 할 수 있다. 그 외에 인공 풍경, 인공 풍경과 심리학 및 정신분석학과의 관계, 쇼핑몰에 대한 유럽의 저항과 그로 인한 미국화의 결과 등의 주제를 다루고 있다. 책의 후반부 역시 다른 여러 흥미로운 주제들을 거론하고 있는데, 그러다가 갑자기 블랙홀 같은 것을 목도하게 된다. 이것은 엄청난 에너지를 사방으로 뿜어낸다.

정크스페이스 바이러스에 감염되다!

『쇼핑 안내서』에 수록된 글「정크스페이스」는 렘 콜하스가 직접 기고한 것으로 대단한 역작이 아닐 수 없다. 이 글은 그 자체로 포스트모던한 창작물일뿐더러, 역사에 대한 새로운 비전까지는 아니더라도 적어도 완전히 새로운 미학을 제시한다. 이 글은 아주 빽빽하게 편집되어 있는데, 잠시 멈추어서서『쇼핑 안내서』전체를 이 글의 관점에서 다시 조망해볼 필요가 있다. 먼저 글 자체를 들여다보자. 혐오감과 희열감 euphoria의 어울림은 포스트모더니즘의 고유한 특성으로 포스트모더니즘의 교본으로 삼을 수 있을 정도다. 콜하스는 동시대의 훌륭한 건축가 그 누구와도 어깨를 나란히 할 수 있을 정도로 흥미로운 작가다. 그의 저서, 특히『광란의 뉴욕』과『스몰, 미디엄, 라지, 엑스라지』는 형식적인 혁신과 더불어 신랄한 문장과 도발적인 태도를 겸비한 명저다. 하지만「정크스페이스」는 이 책들의 다른 부분에서는 결코 찾을 수 없는, 그리고 결코 멈추지 않는 '공연'을 선사한다. 그것은 이미 만들어진 공간의 공연으로, 현대 도시의 공간뿐만이 아니라 전 우주의 공간, 무엇이든 다 될 수 있는, 무정형의 마그마로 녹아버리기 일보 직전에 있는 이 모든 공간들이 수행하는 공연이라 할 수 있다.

　「정크스페이스」는 투덜대기 좋아하는 문화비평가들

의 표준화(혹은 미국화)에 대한 불평보다 훨씬 더 깊이 있는 통찰을 보여준다. 이 글은 고전적인 의미에서의 잔여 remainder(변증법적 합성 이후에 남는 것들 혹은 정신분석학적 치료 이후에 남는 찌꺼기)로서의 쓰레기junk에 대한 개념으로 시작한다. "스페이스정크space-junk가 우주에 버린 인간의 쓰레기라면, 정크스페이스junk-space는 지구에 남겨둔 인류의 찌꺼기다." 이 정크스페이스는 곧 우주 전체에 퍼져 창궐하는 바이러스로 돌변한다.

각진 기하학적 찌꺼기가 별이 빛나는 무한의 공간으로 침략한다. 진짜 공간은 매끄러운 방송을 위해 지옥과도 같은 피드백루프의 중심인 가상 공간 속에서 편집된다… 정크스페이스의 광대함은 빅뱅의 가장자리까지 뻗어나간다.

하지만 이 자체만 놓고 본다면 보드리야르나 다른 텔레비전 이론보다 더 나을 것이 없다. 즉, (들뢰즈의 '흐름flow'에 대해 지나가는 말로 하는 비판처럼) [미래에 대한] 약속으로서의 가상성virtuality에 대한 비판에 지나지 않는 것이다. 여기서의 핵심은 오히려 유의어를 찾는 것이라 할 수 있다. 수백 수천의 이론적 유의어들. 하나의 유의어가 다른 유의어 속에 강제로 우겨넣어져 서로 녹아들어 하나의 거대하고 무서운 비전이 된다. '포스트모더니즘'이라는 현 시대에 대한 각각의 '이

프레드릭 제임슨

론들'은 그 밑에 존재하는 것들에 애써 눈감으며 다른 이론들에 대한 메타포가 된다.

그것은 이전 세대들이 마감재 뒤에 감춰두었던 것들을 들추어낸다. 매트리스에서 스프링이 튀어나오듯 구조물들이 나타나고, 비상계단이 교훈적인 그네에 덩그러니 매달려 있다. 탐사선이 공간으로 발사되어 사실상 편재하는 공짜 공기를 고생스레 배달한다. 수천 평에 달하는 유리판이 거미줄 같은 케이블에 매달려 있고, 팽팽하게 당겨진 피부가 생기 없이 축 늘어진 비사건nonevent을 감싼다.

대개의 경우, 정크스페이스는 한동안 잠복해 있어 처음에는 알아볼 수 없다. 바이러스처럼 눈에 보이지 않는 것이다.

정크스페이스를 처음 생각해낸 건축가들은 이를 메가스트럭처Megastructure라 칭하며, 자신들이 봉착했던 난국에서 벗어날 수 있는 최종 해결책이라 여겼다. 이 거대한 상부구조는 바벨탑처럼 영원히 존속하면서, 시간의 흐름에 따라 가변적인 하부조직들로 가득 채워질 것이라 여겨졌다. 물론 변화의 방향은 통제할 수 없을 것이다. 그러나 정크스페이스에서는 모든 것이 뒤바뀐다. 상부구조 없이 오로지 하부조직만이 존재한다. 모체를 상실한 작은 부품들은 자신

이 거처할 수 있는 프레임워크나 패턴을 찾아 나선다. 모든 물질적 구체화는 잠정적인 것이다. 자르기, 구부리기, 찢기, 코팅하기. 건축은 이제 양복을 짓는 일과 다름없다. 왜냐하면 그것은 새로운 종류의 부드러움을 획득했기 때문이다…

여기에서 건축과 공간이 그 밖의 다른 모든 것에 대한 은유라고 말하는 것은 지나친 단순화일지도 모른다. 그러나 이것은 더 이상 건축 이론이 아니다. 또한 건축가의 관점에서 쓴 소설도 아니다. 차라리 이것은 새로운 공간의 언어로, 자가증식적이며 자기영속화를 위한 문장으로 말한다. 공간 그 자체가 대문자 역사의 새로운—혹은 마지막?—순간에 중심적인 약호로 그리고 지배적인hegemonic 언어로 등장한 것이다. 하지만 이 새로운 언어의 토대인 정크스페이스는 공간 자체를 병들게 하고 궁극적으로 멸종하게 만들어버린다.

정크스페이스 속에서 나이를 먹는 일은 있을 수 없다. 혹시 그렇다면 그것은 재앙일 것이다. 백화점이나 나이트클럽 혹은 독신자 아파트와 같은 모든 정크스페이스는 아무런 경고도 없이 하룻밤 사이에 슬럼가로 돌변한다. 아무도 모르게 전력 소모가 줄어들고, 간판에서는 글자가 떨어져나가고, 에어컨디셔너에는 물방울이 맺히기 시작한다. 그

프레드릭 제임슨

리고 보고되지 않은 지진으로 인해 생긴 것처럼 보이는 균열들이 곳곳에 나타난다. 국부의 살이 썩어 더 이상 생명을 유지하기 힘들지만, 괴저壞疽의 길을 통해 몸체의 살덩어리에 붙어 있다.

마치 알츠하이머에라도 걸린 듯한 공간의 이런 급진적 퇴락은 필립 K. 딕이 그려낸 악몽의 순간이 현실화된 것이다. 마약을 하고 난 후 현실이 약화되고 환각 증세가 나타나면서 현기증이 날 정도로 빠른 정신적 변화를 경험하게 되는 그런 순간, 그리고 이를 통해 시간을 초월하여 우리가 붙들려 있던 사적 세계가 겉으로 드러나게 되는 그런 악몽 같은 순간 말이다. 하지만 이런 악몽의 순간이 이제는 더 이상 공포로 다가오지 않는다. 그것은 차라리 흥분에 가까운 것이다. 앞으로 탐색해야 할 것이 바로 이러한 새로운 희열이라 할 수 있다.

무경계의 제국

콜하스가 의미한 것은 바로 영구 혁신이었다. 옛것을 부수고 동시에 그것을 끝없이 재활용한다. 한때 위대한 건축가의 고귀한 (심지어는 과대망상증적인) 소명이 바로 이런 과거의 파괴와 재활용으로 축소되었다. "어떤 것이든 잡아 길게 늘려놓

으면 정크스페이스가 된다. 리무진이건 신체 기관이건 비행기건 상관없다. 사물의 원래 용도와 뜻은 제멋대로 오용된다. 복원하다restore, 재배치하다rearrange, 재조립하다reassemble, 개조하다revamp, 혁신하다renovate, 수정하다revise, 회복하다 recover, 재디자인하다redesign, (파르테논 신전의 조각상을) 반환하다return, 다시 하다redo, 존중하다respect, 임대하다rent. 접두사 re-로 시작하는 동사는 정크스페이스를 양산한다…" 이것은 분명 원본original의 상실이며, 그와 더불어 역사도 사라진다.

유일하게 확실한 것은—계속적인—변화이며, 이는 아주 드문 경우에 '복원'을 동반한다. 이 과정은 역사의 새로운 장들을 정크스페이스로 포획한다. 역사는 부패한다. 절대 역사absolute history는 절대적으로 부패한다. 아무런 감동도 없이 무엇인가 접목되고 이로부터 색깔과 형질이 제거된다. 이 밋밋함이 옛것과 새것이 만날 수 있는 유일한 토대다…

이제 우리는 (로절린드 크라우스Rosalind Krauss가 바타유 Georges Bataille에게서 끌어와 개념화한) 형식 없음the formless 의 영역 속으로 들어가게 된다. 그러나 "형식 없음도 여전히 형식이며, 형식이 없는 것 또한 하나의 유형이다." 컴퓨터를

프레드릭 제임슨

활용하는 "비정형 건축가blob architects"로 통하는 건축의 새로운 세대(그레그 린Greg Lynn, 벤 판베르컬Ben van Berkel)가 있다. 그들은 '어떤 것이라도 좋다'고 외친다. 하지만 형식 없음은 이런 비정형 건축가의 슬로건과는 다르다. "사실 정크스페이스의 비밀은 그것이 난잡하면서도 억압적이라는 것이다. 형식 없음이 번성하게 되면, 형식적인 것이 시들기 마련이다. 그리고 이와 더불어 규칙과 규제, 법률적 수단도 마찬가지로 약화된다." 이것은 마르쿠제Herbert Marcuse와 억압적 관용repressive tolerance의 유산인가?

정크스페이스는 개념의 버뮤다 삼각지대며, 버려진 세균 배양 접시다. 그것은 구별을 거부하며, 해결을 방해하고, 의도와 실현을 혼동한다. 그것은 서열화하기보다는 축적하며, 합성하기보다는 첨가한다. 많은 것은 점점 더 많아진다. 정크스페이스는 과도하게 익었지만 영양가가 없다. 지구를 덮고 있는 거대한 보호막이 배려라는 이름으로 우리를 질식시킨다… 정크스페이스는 수백만의 우리 친구들과 영원히 자쿠지 욕조에 들어가야 한다는 판결을 받은 것 같다… 몽롱한 무경계의 제국, 그것은 높은 것과 낮은 것을, 공적인 것과 사적인 것을, 곧은 것과 굽은 것을, 배부른 자와 배고픈 자를 모두 뒤섞어 영원히 아귀가 맞지 않으면서도 솔기 없이 깔끔한 패치워크를 만들어준다.

분명 거기엔 마법과도 같은 순간들을 담고 있는 '궤적들'이 여전히 존재한다.

포스트모더니즘은 상품 진열대라는 끝없이 펼쳐진 최전방 경계선을 부수고 다시 확장할 수 있는 바이러스 주머니로 만들어진 충격 보호 장치를 추가한다. 상품 진열대는 모든 상품 거래에 반드시 필요한 진공 압축 포장과도 같다. 〔변화의〕 궤적은 진입로처럼 시작하여, 아무 경고도 없이 수평으로 회전하고, 교차하고, 밑으로 접혔다가, 거대한 공터의 현기증 날 정도로 높은 발코니 위에서 갑작스레 나타난다. 독재자 없는 파시즘. 기념비처럼 거대한 대리석 계단을 오르다 보면 갑자기 막다른 길에 들어서게 되고, 그때 에스컬레이터가 나타나 보이지 않는 목적지로 데려다준다. 그 순간 잊어버려도 될 법한 어떤 것에서 영감을 받아 만들어진 석고상들이 늘어서 있는 임시적 풍광과 마주하게 된다.

끊임없이 변화하는 물질의 의사 시간성 속에는 또한 아주 희귀하고 숨이 멎을 정도로 아름다운 순간들이 존재한다. "철도역이 철鐵의 나비처럼 날개를 편다. 공항은 키클롭스의 이슬방울처럼 빛난다. 강폭이 아주 좁은 곳에 세워진 다리는 그로테스크하게 확대된 하프 모양을 하고 있다. 작은 시냇물에

프레드릭 제임슨

도 칼라트라바의 다리가 건설된다." 하지만 그러한 순간만으로는 악몽을 보상해주거나 환각 상태를 가치 있는 것으로 만들어주지 못한다. 여기에서 사이버펑크가 참조점이 될 수 있는데, 사이버펑크 역시 콜하스와 비슷하게 오직 모호하게 냉소적인 방식으로만 자기 자신(과 그리고 자신이 속한 세계)의 과잉excess을 탐닉하고 있는 듯하다. 그러나 사이버펑크는 그다지 묵시록적이지 않다. 그보다는 발라드James Ballard, 즉 복합적인 "세계들의 종말"을 그려내는 발라드에 가깝다고 할 수 있다. 물론 거기에서 바이런식의 우수와 전 우주적이고 감상적인 염세주의를 찾지는 말아야 한다.

여기에서 문제가 되는 것은 세계의 종말이다. 그리고 묵시록이 세계의 종말을 상상하는 유일한 방법이라면 그것은 아마도 상당히 신나는 일일 것이다(우리가 세계의 종말에 당당히 맞서느냐 아니면 질질 짤 것이냐 하는 것은 별로 흥미로운 문제가 아니다). 구세계는 분노와 조롱의 대상이 되어야 마땅하다. 그런데 지금의 신세계는 그저 스스로를 지워나가고 있으며, 필립 K. 딕이 키플kipple 혹은 거블gubble*이라고 명

* '키플'과 '거블'은 각각 필립 K. 딕의 소설 『안드로이드는 전기양의 꿈을 꾸는가?』와 『화성의 타임슬립』에 등장하는 신조어로 그 의미를 정확하게 설명하는 것은 쉽지 않다. 먼저 키플은 소설 속에서 이렇게 설명된다. "키플은 쓸모없는 물건이다. 광고 전단지나 다 써버린 성냥갑 혹은 껌 포장지나 어제 신문처럼 말이다. 주위에 아무도 없으면, 키플은 자가증식한다. 예를 들어,

명한 상태, 또는 판타지 소설가 어슐러 K. 르 귄이 한때 건물의 "용해melting"라고 묘사했던 상태에 빠져들고 있다는 것이 문제다. "건물들이 점점 축축해지고 흔들리면서 햇볕을 받아 말랑말랑해진 젤리처럼 된다. 젤리의 바깥쪽은 이미 녹아 흘러내리기 시작해서 끈적끈적한 기름때 같은 것이 나온다." 누군가 한때 이렇게 말했다. 자본주의의 종말을 상상하는 것보다 세계의 종말을 상상하는 것이 쉽다. 이제 우리는 이 말을 수정하여 이렇게 이야기할 수도 있을 것이다. 세계의 종말을 상상함으로써 자본주의를 상상하자.

역사로의 탈출

이 모든 것을 대문자 역사의 관점에서 이야기해보자. 종말을

키플을 아파트 내에 남겨둔 채 잠들 경우, 다음날 아침이면 그것은 두 배로 늘어난다. 그것은 언제나 점점 더 많아진다." 즉, 키플은 우주에 쌓여가는 물리적 쓰레기이자 무질서다. 반면 거블은 『화성의 타임슬립』의 등장인물 만프레드의 정신분열적으로 파편화된 정신세계를 표상하는 단어로, 그 자체로는 아무런 의미가 없다. 필립 K. 딕은 한 평론가에게 쓴 편지에서 거블에 대해 이렇게 설명한다. "소설의 마지막 부분에서 그 사람이 신문을 읽을 때 거블-거블 말이 등장한다는 것을 기억해주시기 바랍니다. 그것은 엔트로피의 작동입니다. 즉, 유의미한 것(의미 있는 형식)이 무의미함(엔트로피의 형식 없음)으로 부패하는 것입니다."

프레드릭 제임슨

통해서만 상상할 수 있고, 그것의 미래는 또한 지금까지 있었던 사건의 지루한 반복에 불과할지도 모를 그런 대문자 역사 말이다. 그렇다면 문제는 이렇게 된다. 어떻게 근본적 차이를 찾아낼 것인가? 어떻게 하면 역사에 대한 감각을 다시 소생시킬 수 있을까? 그리하여 역사가 우리에게 시간의 신호를, 타자성의 신호를, 변화의 신호를, 그리고 유토피아의 신호를 다시 한 번 전송하게끔 할 수 있을까? 그것이 비록 미약할지라도 말이다. 문제의 해결은 간단하다. 바람 한 점 없는 포스트모던적 현재를 탈출하여 실재 역사적 시간 속으로, 그리고 인간에 의해 창조된 역사 속으로 돌아가는 것이다. 이런 의미에서 「정크스페이스」는 역사로의 탈출을 위한 기획이며, 또한 그렇게 하기 위한 부단한 노력이라 할 수 있다. 이 글은 공상과학소설의 장르적 특성이 두드러진다. 즉 부재하는 미래 속에 내재된 한 가지 파괴적인 성향을 선택하여 그것에 초점을 맞추고, 이를 극단적인 방식으로 확대하고 확장하는 것이다. 그러면 결국 그것이 그 자체 묵시록적인 것이 되어 우리가 사로잡혀 있는 세계를 폭파시키고 만다. 따라서 이 글이 가지고 있는 디스토피아적인 겉모습은 후기자본주의라고 하는 솔기조차 보이지 않는 매끈한 뫼비우스의 띠에 균열을 낼 수 있는 날카로운 칼날이며, 일종의 푼크툼punctum 내지는 지각 강박perceptual obsession 같은 것이다. 이는 후기자본주의의 엉킨 실타래 속에서 오직 한 가닥의 실만을 골라 그것의 끝자

락까지 집요하고 끈질기게 쫓아가는 것이다.

그런데 이것만으로는 충분치 않다. 역사적 상상력이 독사에 물린 것처럼 마비되고 유폐되어버린 상황에서도 우리는 대문자 역사를 가로막고 있는 견고한 장벽을 돌파해야 한다. 하지만 유토피아를 꿈꾸는 것은 고사하고 미래를 향해 돌진하여 〔포스트모더니즘적〕 차이를 다시 정복할 수 있는 방법은 보이지 않는다. 한 가지 방법이 있다면, 글쓰기를 통해 우리 자신을 미래 속에 각인시키고 뒤돌아보지 않는 것이다. 글쓰기는 공성 망치다. 우리는 그것을 광란적이고 반복적으로 휘둘러 우리의 모든 존재 형식(공간, 주차, 쇼핑, 일하기, 먹기, 건축)을 관통하는 동일성sameness이 드러나도록 집중 타격함으로써, 색깔이나 질감을 뛰어넘어 우리 모두가 표준화된 정체성을 갖고 있음을, 심지어 과거의 플라스틱이나 비닐 혹은 고무만도 못한 무정형의 무미건조한 존재에 불과한 것임을 인정하도록 만들어야 한다. 〔콜하스의〕 문장들은 이런 반복적 두드림의 굉음이며, 공간의 공허함을 향해 날리는 무지막지한 공격이다. 그러한 문장들의 에너지는 이제 힘찬 돌진과 신선한 공기를, 안도의 희열을, 시간과 역사 속으로 그리고 하나의 단단한 미래 속으로 다시 한 번 돌진하는 오르가슴을 예언한다.

이것이 바로 콜하스의 글쓰기에 내재된 새로운 상징적 형식의 비밀이다. 물론 콜하스가 우리 시대에 이런 형식을 사

프레드릭 제임슨

용할 수 있는 유일한 사람은 아니다(하지만 그보다 더 잘할 수 있는 사람은 흔치 않다). 마치 감압실減壓室에서 움직이듯 천천히 『쇼핑 안내서』에 대한 이야기로 돌아와, 이 어지러운 모험의 출발점이었던 지루한 쇼핑의 세계로 다시 들어가보자. 이 쇼핑의 세계로 다시 들어가는 것은 결국 무엇이 지금의 모험을 촉발시켰는지, 무엇이 이렇게 기념비적이고 진정으로 형이상학적인 반응을 촉발시켰는지에 대한 해답을 찾는 것이다. 사실 이에 대한 해답은 책의 초반부에 스충렁이 쓴 다소 무뚝뚝한 문장 속에 표현되어 있다. 『쇼핑 안내서』 전체의 주제라 할 수 있는 상업의 세계적 변화 과정에 대한 좀더 절제되고 학문적인 글의 말미에 그는 이렇게 쓰고 있다. "결국 쇼핑 말고는 할 일이 별로 없을 것이다." 우리가 붙잡혀 있는 이 세계는 사실 그 자체로 쇼핑몰이다. 바람도 통하지 않는 이 밀폐 공간은 이미지를 진열하기 위해 파놓은 지하 땅굴 네트워크에 지나지 않는다. 정크스페이스라는 바이러스는 사실 쇼핑 바이러스인 것이다. 디즈니가 세계를 디즈니랜드로 만들어버리듯, 이 바이러스는 유독성의 이끼처럼 점차 세계를 잠식하게 될 것이다. 그렇다면 우리가 지금까지 계속해서 이야기해온 (그리고 『쇼핑 안내서』의 저자들이 그토록 길게 이야기하고 있는) 쇼핑이란 것은 과연 무엇인가?

이론적으로 보면 이에 대한 해답은 다양한 패키지로 언어낼 수 있다(그리고 우리 입맛에 맞는 이론적 설명과 명

품 이론 브랜드를 쇼핑할 수도 있다). 서구 마르크스주의 전통에서는 이를 '상품화'라고 부른다. 이에 대한 설명은 최소한 마르크스의 『자본』첫 장에 등장하는, 그 유명한 상품 물신주의에 대한 이야기까지 거슬러 올라가야 한다. 여기에는 19세기의 종교적 관점이 두드러지는데, 이는 마르크스가 자본주의의 상품 교환 체계의 상부구조적 측면을 강조하기 위한 방법이었다고 할 수 있다. 마르크스는 상품 이론의 "형이상학적 미묘함과 이론적 세부 사항"이 상품의 구매자들(쇼핑하는 사람들)로부터 노동관계를 은폐시키기 위한 방법이었음을 명확히 꿰뚫고 있었다. 그러했기에 그는 상품화를 근본적으로 이데올로기적인 것으로, 즉 (부르주아) 소비자들로부터 가치 생산 체계를 구조적으로 은폐하도록 작동하는 일종의 허위의식으로 파악했다. 서구 마르크스주의의 시작을 알리는 기념비적 저서 『역사와 계급의식*Geschichte und Klassenbewußtsein*』에서 게오르크 루카치는 서구 철학사라는 좀더 큰 틀 위에서 상품에 대한 분석을 수행하는데, 그는 상품화 개념을 재정초하여 정신적·물리적 사물화reification라고 하는 일반적인 사회적 과정의 중심에 위치시킨다.

제2차 세계대전 이후 상품 분석의 이데올로기적 지향성은 뜻밖의 방향으로 선회한다. 이 시점부터 소위 제1세계라 칭해지는 유럽과 미국 (그리고 나중에 일본까지 포함한) 지역에서 소비의 새로운 경향이 나타나게 된다. 즉, 단순한 생

프레드릭 제임슨

계 유지나 사회적 재생산을 위한 소비가 아닌 사치품의 판매와 소비가 일반화된 것이다. 이때 상황주의자들과 이론가 기드보르Guy Debord는 상품화에 대한 새로운 관점을 창안해낸다. 그들의 말을 그대로 옮기면, "상품 물신주의의 최종 형식은 이미지다." 이 명제가 바로 그들이 발명한 소위 스펙터클 사회spectacle society 이론의 출발점이라 할 수 있다. 스펙터클 사회에서는 예전에 "국부國富"라 정의되던 것이 "무한한 스펙터클의 축적"으로 재정립된다. 이러한 주장은 한층 더 진일보한 것으로 상품에 관한 현재 우리의 전제와 크게 다를 바 없다. 즉, 상품화 과정은 허위의식의 문제가 아니라 전적으로 새로운 삶의 방식인 것이다. 우리가 소비지상주의consumerism라고 부르는 이 새로운 삶의 방식은 철학적 오류에 기인하는 것도 아니며 잘못된 정보를 가지고 정당政黨을 선택하는 실수를 범하는 것과도 다르다. 이것은 차라리 중독에 비견될 수 있는 것이다. 이러한 방향 전환은 일상적 삶이 문화의 실체라고 생각하는 최근의 관점과 맥을 같이한다(이것은 상대적으로 새로운 전후 세대의 개념이며, 앙리 르페브르Henri Lefebvre가 이 분야의 선구자라 할 수 있다).

『쇼핑 안내서』에 실려 있는 이미지들은 이미지의 이미지들로, 새로운 종류의 비판적 거리를 창출한다. 즉, 상품이 탄생했던 태초의 상황으로 되돌아가 상품의 의미를 다시 고찰하고 이를 통해 비판적 거리를 획득하는 것이다. 이미지로

서의 상품은 그것을 바라보는 일과는 아무런 상관이 없다. 우리가 이미지를 구매한다는 개념 자체가 이미 상품 개념에 대한 유용한 낯설게 하기라 할 수 있는데, 〔그보다는〕 이미지를 **쇼핑한**다고 말하는 편이 훨씬 더 유용할 것이다. 왜냐하면 이를 통해 우리는 쇼핑의 과정을 새로운 형식의 욕망의 과정으로 대체할 수 있음과 동시에, 실질적 거래가 이루어지기 바로 직전의 상황, 즉 쇼핑 행위를 통해 물건 그 자체에 대한 관심이 사라지는 그 순간에 쇼핑의 과정을 위치시킬 수 있기 때문이다. 이렇게 보면, 소비의 물질적 측면은 모두 증발해버린다. 그리고 마르크스가 두려워했던 대로, 소비는 철저하게 심리적인 것이 되고 만다. 그렇다면 물질적인 것은 심리적 쾌락을 구하기 위한 핑곗거리에 지나지 않는 것이다. 비싼 신형 자동차를 사서 동네 거리를 운전하고 다니며 맘껏 세차하고 광을 내며 으스댄다면, 여기에는 과연 어떤 구체적인 물질적 측면이 존재하는 것일까?

"결국 쇼핑 말고는 할 일이 별로 없을 것이다." 이 말은 욕망이 비정상적으로 팽창하고 있음을 반영하는 것은 아닐까? 쇼핑할 만한 경제적 능력을 지녔으나 오랫동안 삶의 의미 없음과 만족의 불가능성에 길들여져 그저 이 의미 없음과 불가능성을 소비하고 욕망할 수밖에 없는 삶의 방식이 우리의 새로운 존재 조건이 되었음을 의미하는 것은 아닌가? 아마도 이 시점에서 우리는 진주강 삼각주와 덩샤오핑의 포스

트모던적 사회주의로 되돌아갈 필요가 있을 것 같다. 덩샤오핑의 체계 내에서 '부자가 된다는 것'은 실제로 돈을 많이 번다는 것을 의미하지 않는다. 그보다는 차라리 거대한 쇼핑몰을 건설하는 것에 더 가깝다. 여기에 숨겨진 비밀은 바로 이것이다. 쇼핑을 하는 것이 반드시 물건을 사야 한다는 것을 의미하지 않는다는 것이다. 쇼핑은 하나의 공연이다. 돈과는 상관없는 공연이다. 중요한 것은 적당한 공간이며, 그 공간이 바로 정크스페이스인 것이다.

정크스페이스와
유토피아의 변증법

쇼핑은 우리에게 남아 있는 공적 활동의 마지막 형식이다.
— 렘 콜하스, 『변이Mutations』
현재의 존재론은 과거의 예측이 아닌 미래의 고고학을 요구한다.
— 프레드릭 제임슨, 『단일한 모더니티A Singular Modernity』

21세기 도시 공간 속에서 우리는 무엇을 하며 살아가게 될 것인가? 이 정치적이고 실존적인 질문에 대해 네덜란드 건축가 렘 콜하스는 간명하게 답변한다. 쇼핑이다. 그는 주장한다. "쇼핑은 우리에게 남아 있는 공적 활동의 마지막 형식이다." 이는 쇼핑이 21세기의 사회적 관계를 구성하고 우리의 삶을 조직화하는 궁극의 원리가 되었음을 의미한다. 쇼핑은 우리의 정치적 삶을 조직화한다. 우리 삶의 가장 사적인 부분까지 자본의 감시하에 종속시키는 행위가 바로 쇼핑이며, 또한 쇼핑을 통해 우리는 지배와 종속의 관계를 위장하고 은폐하며 주체의 자율성을 주장한다. 아울러 쇼핑은 가장 강력한 정치적 힘이자 무기이며, 우리가 자본에 대항하여 사용할 수 있는 가장 효과적인 저항의 수단이기도 하다. 이뿐인가? 쇼핑은 우리의 사회적·공간적 경험마저도 조직화한다. 우리는 쇼핑을 통해서만 도시를 경험한다. 쇼핑을 할 수 없는 공간은 도시가 아니며 반면 쇼핑을 할 수 있다면 그곳이 곧 다운타운이고 시내다. 쇼핑은 지도에 무엇을 표시할지, 주말이면 어디로 가야 할지 알려준다. 도시의 지도가 쇼핑을 중심으로 그려지는 것이다. 도시가 쇼핑의 원리에 따라 변화하고 조직화되기

때문이다. 그러면 어떻게 쇼핑은 도시를 자신의 모습대로 조직화하고 변화시키는가? 2002년 발표된 콜하스의 아방가르드적 에세이 「정크스페이스」가 답하고자 했던 것이 바로 이 문제다. 이 글을 통해 콜하스는 근대화 과정 속에서 펼쳐지는 인간의 창조적 활동의 흔적을 추적하면서, 그 이면에 감추어진 깊은 주름들을 파헤친다. 그리고 그 주름 속에서 콜하스가 발굴해낸 것이 바로 정크스페이스다.

사실 콜하스의 파편적 글쓰기 속에서 정크스페이스의 의미를 정확하게 찾아내기는 쉽지 않다. 그의 정크스페이스에 대한 정의와 해석은 건축과 문화 사이에서, 도시라는 실제 물리적 공간과 이데올로기와 가치라는 추상적 공간 사이에서 난해한 줄타기를 하고 있기 때문이다. 그러나 조금 단순화한다면 이렇다. 도시의 거리를 오가며 혹은 상점과 상점 사이를 오가며 우리는 문득문득 짤막한 문구와 마주하게 된다. "통행에 불편을 드려 죄송합니다" "개봉박두" "공사 중" 등이 그것이다. 그리고 그 표지판 뒤로는 널빤지나 석고보드로 도시 대중과 격리되어 쓰레기처럼 버려진 암흑의 공간이 존재한다. 바로 이 널빤지 뒤로 가려진 공간 그리고 그 위에 붙여진 푯말이 정크스페이스의 기표가 된다. 그런데 이 기표가 지시하는 것이 모더니즘적인 의미에서 도시 군중 속의 소외나 고독 혹은 실존적 죽음은 결코 아니다. 그것은 변화와 혁신의 표시다. 인테리어의 변화, 상품 진열 방식의 변화, 브랜드

임경규

의 변화, 상호의 변화 등 이런 변신과 변화를 통해 건축은 건축을 벗는다. 건축은 더 이상 기념비적인 것을 추구하지 않는다. 그래서 콜하스는 우리에게 상기시킨다. "모든 물질적 구체화는 잠정적인 것이다. 자르기, 구부리기, 찢기, 코팅하기. 건축은 이제 양복을 짓는 일과 다름없다. 왜냐하면 그것은 새로운 종류의 부드러움을 획득했기 때문이다." 이는 건축이 후기자본주의의 유동성과 결합했음을 의미한다. 마르크스의 말처럼 "모든 단단한 것은 공기 속으로 날아가"버리고 쓰레기와도 같은 찌꺼기만이 남는다. 즉, 건축이 건축을 벗고 후기자본주의의 유동자본과 결합하는 순간 건축은 정크스페이스가 된다.

> 스페이스정크space-junk가 우주에 버린 인간의 쓰레기라면, 정크스페이스junk-space는 지구에 남겨둔 인류의 찌꺼기다. 근대화가 건설한 생산물은 근대 건축이 아니라 정크스페이스다. 정크스페이스는 근대화가 진행된 이후에 남겨진 것, 더 정확히 표현하자면, 근대화가 진행되는 동안에 응고된 것 혹은 근대화의 낙진이다.

건축이 기념비가 되는 것을 포기할 때, 그것은 과거와 미래를 상실하고 항구적 현재 속에 유폐된다. 이 항구적 현재 속에서 공간은 건축과 결별한다. 공간이 자율성을 획득하는 것이다.

이제 남은 것은 그러한 공간의 끊임없는 유희와 재배치다. 공간 자체가 유동자본의 일부로 편입되었기 때문이다. 그러기에 언제나 손쉽게 얻을 수 있으며 또한 버릴 수 있다. 공간들은 줄을 서서 리모델링을 기다리고 있고, 보수와 변화와 복원을 갈망한다. 모든 공간은 이제 변화의 과정 중에 놓여 있으며 또한 해석적 깊이를 상실한다. 깊이를 상실한 공간은 원근법이 사라진 공간이며 따라서 표피적인 공간이다. 또한 모든 영토는 그것이 실재이건 가상이건 관계없이 모두 잠정적인 것이 된다. 공간의 정체성이 이제 절대성을 상실하는 것이다. 그것은 언제나 새롭게 재편될 수 있으며 또한 변화되어야만 한다. 정크스페이스의 가장 큰 특징이 바로 이것이다. 그것은 더 이상 건물의 구조에 관심을 갖지 않는다. 정크스페이스에서는 잠정적이고 대체 가능하며 수정 가능한 하부조직이 전체 구조를 지배하기 때문이다.

사물의 원래 용도와 뜻은 제멋대로 오용된다. 복원하다 restore, 재배치하다rearrange, 재조립하다reassemble, 개조하다revamp, 혁신하다renovate, 수정하다revise, 회복하다 recover, 재디자인하다redesign, (파르테논 신전의 조각상을) 반환하다return, 다시 하다redo, 존중하다respect, 임대하다 rent. 접두사 re-로 시작하는 동사는 정크스페이스를 양산한다.

임경규

이런 상황에서 건축가의 임무는 건축 속에 역사와 공간의 의미를 담아내는 것이 아니다. 후손들에게 물려줄 수 있는 웅장하고 세련되며 항구적이고 기념비적인 구조물을 디자인하고 생산하는 것도 아니다. 대신 건축가가 참조해야 할 단 하나의 키워드는 바로 '쇼핑'이다. 모든 건축과 도시계획은 쇼핑을 담아낼 수 있는 비닐봉지를 만들어내는 것과 관계를 맺는다. 건물 자체는 중요하지 않다. 정크스페이스의 상부구조는 건축이 아니라 쇼핑이기 때문이다. 그래서 콜하스는 주장한다. "정크스페이스는 거미 없는 거미집이다."

정크스페이스는 모든 도시 공간을 점령한다. 박물관, 공항, 시내, 학교, 병원, 교회, 심지어 뉴스와 방송, 교육, 인터넷까지. 도시와 건축이 쇼핑의 메커니즘에 의해 조직화되고, 모든 공간에 쇼핑의 영혼이 깃든다. 공항은 이미 거대한 쇼핑몰이 된 지 오래이고, 학교는 현명한 소비자의 훈육이라는 모순형용을 모토로 삼는다. 모든 길은 쇼핑으로 통하고 그것의 최종 목적지는 금전적 거래의 완성이다. 이를 통해 이른바 쇼핑의 형이상학이 탄생한다. 이제 쇼핑은 더 이상 문화적·사회적 선택 사항이 아니다. 정크스페이스가 인간 주체를 양육하고 재생산하는 생태 환경을 대신한다. 우리는 원근법을 상실한 공간 속에서 행복해지기 위해 쇼핑을 하고 우리의 욕망을 알기 위해 쇼핑한다. 우리는 정치를 쇼핑하고 종교를 쇼핑하고 이데올로기를 쇼핑한다. 쇼핑이 우리가 무엇을 결여하고

있는지 결정하는 것이다.

쇼핑하는 존재로서의 포스트모던적 주체는 벤야민의 '산보자'와는 다르다. 19세기 후반 파리의 아케이드를 배회하던 산보자는 시간 속에 묻힌 도시의 폐허를 응시한다. 그런데 이 응시를 가능케 했던 것은 산보자의 통찰력이 아니다. 그것은 근대 도시 공간의 불균등 발전uneven development이다. 즉 근대의 도시는 근대화의 기획이 완성된 공간이 아니라는 뜻이다. 전근대와 탈근대가 근대의 공간 속에 공존하고 있는 것이다. 불균등 발전은 공간 속에 역사적 원근법을 복원시켜주고 시간적 깊이를 마련해준다. 따라서 현재의 공간 속에서 과거의 폐허를 발견할 수 있었다. 물론 거기에는 미래를 위한 맹아도 있었을 것이다. 반면 정크스페이스 속의 소비자shopper가 맞닥뜨리는 것은 오직 이음매조차 보이지 않는 뫼비우스의 띠이며, 출구 없는 미로다. 그곳은 모든 것이 균질하다. 온도, 습도, 햇빛, 의상, 내부 장식까지. 이 균질한 공간 속에는 폐허의 흔적도 미래를 향한 출구도 없다. 역사의 시간이 멈춘다. 이제 모든 것은 현재로 환원된다. 이 항구적인 현재 속에서 우리에게 허락된 유일한 정서 구조structure of feeling는 '희열euphoria'이다.

곧은 야자수가 기괴한 형상으로 구부러지고, 공기는 첨가된 산소로 인해 무거워진다—마치 가단성 있는 물질을 철

임경규

저하게 일그러뜨려야만 통제할 수 있고, 놀라움을 제거하고 싶은 충동을 만족시킬 수 있다는 듯이 말이다. 웃음의 통조림이 아니라 희열의 통조림이다… 색깔은 실종되고 불협화음은 둔화된다. 색깔은 이제 신호로만 사용된다. 긴장을 풀어라, 즐겨라, 잘 지내라. 우리는 마음을 가라앉히고 단결한다…

분노가 금지된 공간 정크스페이스에서는 정체성 역시 금지된다. 아니 불가능하다고 해야 옳다. 정크스페이스에는 바깥이 없다. 그것은 "언제나 내부 공간이며, 너무 광대하여 그 끝을 가늠하기 어렵다. 그것은 수단과 방법(거울, 광택, 메아리)을 가리지 않고 우리의 방향감각을 앗아간다." 즉, 정크스페이스는 우리의 공간적 재현 능력을 효과적으로 뛰어넘었다. 그러기에 콜하스는 주장한다. "정크스페이스는 포스트실존주의적이다. 그것은 우리가 어디에 있는지 확신하지 못하게 만들며, 우리가 어디로 가는지 불분명하게 하고, 우리가 어디에 있었는지를 지워버린다." 따라서 정체성은 폐제된다. 정크스페이스에서 정체성이란 그저 "못 가진 자를 위한 새로운 정크푸드, 정치적 권리를 상실한 자를 위한 세계화의 사료"에 지나지 않는다. 결국 정크스페이스에서 우리가 정치적 불구가 되는 것은 필연이다. 정치적 행위란 정체성의 토대 위에서만 가능하기 때문이다. 그러하기에 정크스페이스는 우

리를 막다른 길목에 몰아넣고 불가능한 선택을 강요한다. 정
크스페이스의 자기반영적 미로 속에서 쇼핑의 희열을 누리
며 살 것인가? 아니면 도시의 게토에서 정체성이라는 정크푸
드에 의존하며 살 것인가?

○

바로 이 지점에서 우리는 프레드릭 제임슨이라는 다소 퇴색
한 이름을 소환하지 않을 수 없다. 그의 이름은 실제로 퇴색
했다. 왜냐하면 그는 정통 마르크스주의자이기 때문이다. 게
다가 그는 알튀세르가 '표현론적 인과론'이라 비판했던 헤겔
의 변증법적 총체화의 논리와 경제 환원론의 강력한 수호자
이기 때문이다. 이 두 가지 사실만으로도 인종 담론과 여성주
의, 섹슈얼리티, 탈식민주의와 문화연구 등 미시정치학 담론
과 포스트구조주의 이론이 학문적 헤게모니를 장악하고, 미
래의 변화를 향한 모든 노력을 파시즘적 폭력의 징후로 환원
시키고 있는 현재 미국의 비판적 인문학 풍경 속에서 제임슨
이 사라져야 할 이유는 충분하다. 그럼에도 불구하고 그의 그
림자는 편재한다. 다만 그의 이름이 호명되지 않을 뿐이다.
아니, 호명하길 두려워하고 있는지도 모른다. 인종, 여성, 민
족, 탈식민주의, 문화 등 이 모든 문제가 궁극적으로는 계급
의 문제로, 후기자본주의의 근본 모순으로, 그리고 부재동인

임경규

으로서의 역사와 내러티브의 문제로 환원될 수도 있다는 두려운 진실이 도사리고 있기 때문이다. 그리고 가장 중요한 것은 포스트모더니즘의 제반 현상을 그보다 더 명쾌하게 분석한 사람이 없다는 사실이다. 1980년대 중반 이후 거의 모든 포스트모더니즘 담론은 실질적으로 제임슨의 우산 아래에 있다고 해도 결코 과장은 아닐 것이다.

콜하스의 정크스페이스 개념 역시 제임슨의 이론에 많은 빚을 지고 있음은 어렵지 않게 짐작할 수 있다. 그것에 내포된 많은 것들이 이제는 고전이 되어버린 논문 「포스트모더니즘, 혹은 후기자본주의의 문화 논리Postmodernism, Or the Cultural Logic of Late Capitalism」에 근거를 두고 있기 때문이다. 이 논문이 최초로 발표된 것이 1983년이라는 점을 감안한다면, 이 글은 이론이라기보다는 차라리 예언에 가깝다.* 그의 이론은 참으로 무섭게 현실화되고 있는 실정이다. 어쨌든 이 논문은 포스트모더니즘의 경향 몇 가지를 지적하는데, 이 중 가장 핵심적인 것은 역사성의 퇴조와 모더니즘적 시간성의

* 「포스트모더니즘」 논문은 1983년 '포스트모더니즘과 소비사회'라는 제목으로 처음 발표되었으며, 이듬해인 1984년 『뉴레프트리뷰』에 상당한 수정과 보완을 거쳐 다시 발표되어 큰 반향을 일으켰다. 이후 다시 한 번 수정된 최종본이 1991년 책으로 출판되었는데, 우리에게 많이 알려진 것이 바로 이 책에 실린 판본이다. 보나벤추어 호텔에 대한 분석은 1984년 글에 이미 포함되어 있다.

붕괴, 그리고 이에 따른 새로운 정서 구조와 공간 논리의 탄생이라 할 수 있다. 정크스페이스 개념과 직접적 연관성이 있는 보나벤추어 호텔에 대한 분석은 바로 이런 맥락에서 등장하는데, 이를 통해 제임슨은 두 가지를 이야기한다. 투박하게나마 정리해보면 첫째, 포스트모더니즘의 하이퍼스페이스는 개인이 자신의 위치를 설정하고 자신의 주변 환경을 지각하고 조직화하며, 외부 세계와의 관계 속에서 자신의 위치를 인식적으로 그릴 수 있는 능력을 초월했다. 둘째, 지도를 그릴 수 있는 능력의 상실은 결국 전 지구적으로 펼쳐진 후기자본주의의 관계망 속에서 자신의 좌표를 파악할 수 있는 정신적 능력의 상실을 의미한다. 제임슨에게 있어서 이런 정치적·지리적 방향감각의 상실은 포스트모더니즘의 핵심이 아닌 증상이다. 본질은 바로 부재동인으로서의 역사, 즉 후기자본주의와 그것에 내재된 사물화事物化의 힘이기 때문이다. 다시 말해서, 후기자본주의는 우리의 지리적·정치적 재현 능력을 효과적으로 초월하여 숭고함 그 자체가 된다. 이로 인하여 현재는 미래로 향하는 모든 길의 착종점이 되고, 미래는 현재의 무의미한 연장이 된다. 이 속에서 주체는 후기자본주의의 경이로운 폭주에 압도되어 정신분열적 파편화의 길을 향해 간다.

제임슨의 변증법적 비평이 빛을 발하게 되는 부분이 바로 여기부터이다. 그의 모든 글쓰기는 두 가지 명확한 지향

임경규

점을 가진다. 먼저 후기자본주의가 전 지구적인 문화 속에서 자신을 위장하는 방식을 폭로하고, 그와 동시에 미래로 향하는 출구를 찾는 것이다. 이는 먼저 현재의 학문과 문화적 풍경 속에서 실패의 지점을 찾아내고 그에 대한 대안을 찾아내는 것과 연관된다. 예컨대, 제임슨의 관점에서 보자면 들뢰즈와 가타리의 이론에도 그러한 실패의 지점이 내포되어 있다. 들뢰즈와 가타리가 『앙티오이디푸스』에서 이론화한 "정신분열증자"는 "우리의 사회질서에 대한 비판이며 그에 대한 대안을 개념화하는 듯 보이지만 〔…〕 사실은 현 사회질서의 가장 근본적인 경향을 복제하고 있다"*는 것이다. 결국 들뢰즈의 이론은 진단과 처방이 아닌 후기자본주의의 증상에 불과하다. 그렇다면 제임슨은 우리의 정치적·공간적 재현 능력을 초월해 있는 후기자본주의 공간 속에서 어떻게 미래로 향한 대안을 찾는다는 것일까?

이 지점에서 우리는 제임슨의 이론적 작업에서 가장 핵심적인 두 개의 용어를 상기할 필요가 있다. 그것은 바로 '인식적 지도 그리기cognitive mapping'와 '유토피아'다.** 제임슨의

* Fredric Jameson, "The End of Temporality," *Critical Inquiry*, vol. 29, 2003, p. 711.

** 제임슨에 관한 해설서인 『프레드릭 제임슨: 라이브 이론*Fredric Jameson: Live Theory*』(2006)의 저자 이언 부캐넌Ian Buchanan 역시 이 두 개념을 제임슨의 작업 전체를 아우르는 핵심 개념으로 소개하고 있다.

글쓰기에서 이 두 개념은 언제나 밀접한 연관성을 가지며 병치된다. 먼저 인식적 지도 그리기는 "의식/무의식적 재현을 통하여 전 지구적 규모로 펼쳐져 있는 계급관계의 총체성을 가늠하고, 좌표를 설정하여 지도를 그릴 수 있도록 해주는 정치미학"*이라 할 수 있다. 즉, 인식적 지도 그리기는 우리의 방향감각을 앗아가고 정치적 불구로 만드는 포스트모더니즘의 공간 논리에 대항하고자 하는 공간의 정치학이자 미학인 것이다. 이것의 근본적 목적은 후기자본주의라고 하는 전 지구적 동일성의 공간 속에서 미래로 향하는 유토피아적 계기를 찾아내는 것이라 할 수 있다. 이는 곧 항구적인 현재에서 탈출하여 역사의 시계를 다시 돌리는 것이다. 그래야만 우리가 오늘과 다른 내일을 꿈꿀 수 있기 때문이다.

인식적 지도 그리기의 이론적 뿌리는 케빈 린치Kevin Lynch의 고전적인 연구『도시의 이미지』와 알튀세르의 이데올로기 개념에서 찾을 수 있다. 케빈 린치의 연구에 따르면, "소외된 도시는 무엇보다도 사람들이 (마음속에) 자신의 위치나 자신이 속해 있는 도시 전체의 지도를 그릴 수 없는 공간이다."** 도시 공간 속에서 살고 있는 사람들이 마음속에 가

* Fredric Jameson, "Cognitive Mapping," in *Marxism and Interpretation of Culture*, C. Nelson·L. Grossberg(eds.), Illinois: University of Illinois Press, 1988, p. 353.

** Fredric Jameson, *Postmodernism, or, The Cultural Logic of Late Capitalism*, Durham: Duke University Press, 1991, p. 51.

임경규

지고 있는 도시의 이미지는 실제 도시의 공간과 다르며, 따라서 고전적인 의미에서의 모방mimesis과는 다르다. 즉, 마음속의 지도는 실제 공간에 대한 직접적 모방이나 재현이 아닌 허구적 상상물인 것이다. 왜냐하면 그 마음속 지도는 개인들 각각의 도시의 삶에 대한 경험을 반영하며, 따라서 일정 정도의 왜곡과 축약과 생략을 동반할 수밖에 없기 때문이다. 제임슨은 이런 도시 속 개인의 경험과 알튀세르의 이데올로기에 대한 정의 사이에 중요한 구조적 유사성이 존재함을 발견한다. 알튀세르의 정의에 따르면 이데올로기는 "주체와 자신의 실재the Real 존재 조건과의 관계에 대한 상상적the Imaginary 재현"이다. 이런 알튀세르의 정의는 라캉에게서 이론적 영감을 받음과 동시에 전통적 마르크스주의의 이데올로기와 과학의 구별로부터 나온 것이라 할 수 있다. 하지만 전통적인 이데올로기의 개념이 어떤 신념이나 믿음 체계가 거짓이나 허위의식에 불과한 것임을 강조하고 따라서 철저하게 부정적인 차원에서 정의된다면, 알튀세르의 이데올로기는 라캉의 이론에 기반하여 개인이나 집단의 의식/무의식적 이미지나 판타지를 포함한다. 그리고 좀더 중요하게는 이데올로기가 인식론적 차원이 아닌 현상적이고 경험적인 차원에서 작동한다는 것이다. 즉 알튀세르의 이데올로기는 지식이 아닌 "인간의 존재 그 자체에 대한 산 경험the lived experience of human existence itself"이다.* 이런 이데올로기 개념의 이론적 힘은 리

얼리티에 대한 산 경험과 그에 대한 과학적 지식 사이의 차이 혹은 균열 속에 존재한다. 알튀세르가 의존하고 있는 라캉의 정신분석학적 모델 속에 이미 내포되어 있는바, 이 차이는 주체가 리얼리티 자체를 근본적으로 오해misrecognition하고 있으며 따라서 주체가 리얼리티를 인식하고 재현하는 방식은 언제나 왜곡을 수반하고 있음을 의미한다. 그러므로 이데올로기의 기능은 주체의 영역과 객관적 세계라는 두 개의 전혀 다른 차원을 허구적으로 연결하는 방식을 고안해내는 것이라 할 수 있다. 이는 곧 주체가 실재 존재 조건과의 관계를 상상하는 방식으로서의 이데올로기에는 필연적으로 우리의 개인적·집단적 욕망이 투영될 수밖에 없음을 의미한다. 그 욕망의 이름은 바로 유토피아다.

이런 관점에서 본다면 우리가 세계와 상상적 관계를 맺는 모든 방식이 다 인식적 지도 그리기이며, 인식적 지도 그리기에는 언제나 필연적으로 부재동인으로서의 역사에 대한 상상적 재현이 포함되어 있다. 그리고 그 지도 속에는 언제나 유토피아라는 이름의 욕망이 존재한다고 할 수 있다. 그러나 모든 유토피아가 다 유효한 것은 아니다. 제임슨은 유토피아적 형식과 유토피아적 충동을 구별할 것을 요청한다.** 형식

*　　　Louis Althusser, *Lenin and Philosophy and Other Essays*, Ben
　　　Brewster(trans.), New York : Monthly Review Press, 1971, p. 223.

**　　Fredric Jameson, *Archeologies of the Future: The Desire Called Utopia*

임경규

으로서의 유토피아는 철저한 헌신과 이행 그리고 완전한 종결을 요구한다. 반면 유토피아적 충동은 대중문화 속에 만연한 소망충족을 위한 판타지에 가깝다. 전자는 현재와의 단절을 요구하고, 후자는 현재를 유예시킨다. 그러기에 제임슨은 주장한다. "유토피아적 형식은 가능한 그 어떤 대안도 부재하다는, 혹은 현재의 시스템에 대한 대안은 존재하지 않는다는 일반적인 이데올로기적 확신에 대한 답변이다. 유토피아적 형식은 대안의 가능성을 주장한다. 단절 이후에 세상이 어떻게 될 것인지에 대한 인습적인 그림을 제공하는 것이 아닌, 단절 그 자체를 생각하도록 강요하면서 말이다."*

○

제임슨의 논문 「미래 도시」(2003)를 읽는 키워드 역시 '인식적 지도 그리기'와 '유토피아'가 될 수 있을 것이다. 즉, 이 글을 읽는 재미는 바로 제임슨이 인식적 지도를 그리는 방식과 유토피아적 형식을 발굴해내는 방식을 살펴보는 것이다. 바로 이 지점에서 제임슨의 통찰력이 빛나기 때문이다. 어쨌든 이 논문은 큰 맥락에서 보면 「포스트모더니즘」 논문에서 수행했던 포스트모던 공간에 대한 분석의 연장선상에 있는 글

and Other Science Fictions, New York: Verso, 2005.
 * 같은 책, p. 232.

이라 할 수 있다. 하지만 이 글이 직접적으로 다루고 있는 대상은 실제 도시 공간이나 건축물이 아니다. 건축가 렘 콜하스가 하버드 대학 디자인 스쿨에서 수행했던 대학원 연구 프로젝트의 성과물인 두 권의 책(『위대한 도약』과 『쇼핑 안내서』)에 대한 분석이다. 그럼에도 불구하고 제임슨은 현대 도시와 건축, 모더니즘과 포스트모더니즘, 쇼핑과 상품에 대한 마르크스주의적 분석을 광범위하게 수행하며 콜하스가 진행하는 프로젝트의 안과 밖을 넘나든다. 이 과정 속에서 핵심적 이슈로 떠오르는 것은 정크스페이스에서의 탈출로를 찾고 대문자 역사를 복원시키는 작업이다. 이는 앞에서 말한 것처럼 현재와 결별하는 작업이며, 현재에 균열을 내는 작업이다. 이는 정크스페이스 이후의 공간을 상상하는 것과는 다르다. 왜냐하면 그것은 결국 제임슨이 말하는 '현재를 향한 노스탤지어'로 귀결될 수밖에 없기 때문이다. 즉, 현재의 상상적 결여를 과거나 미래에서 찾는 것이며 이는 다시 현재로 환원될 수밖에 없다. 그것은 현재와의 단절이 아닌 현재의 연장이다. 이는 우리가 좀더 근본적인 방식으로 현재와의 결별을 준비해야 함을 의미한다.

글의 말미에서 제임슨은 이 결별의 형식을 콜하스의 글쓰기와 덩샤오핑의 '포스트모던 사회주의' 전략에서 찾는다. 그런데 마지막 책장을 넘겨도 해결되지 않는 질문이 따라온다. 도대체 포스트모던적 사회주의라는 모순형용은 가능한

임경규

것일까? 이는 후기자본주의적 사회주의라는 말과 무엇이 다른 것일까? 제임슨은 그저 자신의 저서『미래의 고고학』에서 모토로 삼았던 '반–반유토피아주의anti-anti-Utopianism'를 실천하고 있는 것은 아닐까? 즉, 반유토피아주의에 반대하며 실질적 유토피아를 불가능한 모순형용의 딜레마 속에 가두어두는 것은 아닐까? 아니면 제임슨 스스로 종종 주장하는 유토피아의 근원적 불가능성을 역설적으로 표현하는 것일까? 유토피아는 어디에도 존재하지 않기에 유토피아이지 않던가? 그런 의미에서 유토피아적 '형식'이라는 말은 좀더 많은 의미를 함축하고 있을지도 모른다.